U0007918

小森食光 1

五十嵐大介

CONTENTS

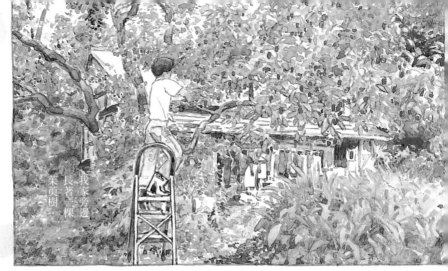

1st dish

茱萸

我家旁邊
長著一棵
茱萸樹。

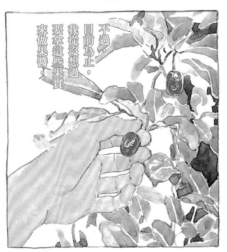

不過，
目前為止，
我從沒想過
要拿這些果實
來做果醬。

每年到了
一定的季節，
總是結實累累，
讓樹枝都垂彎了。

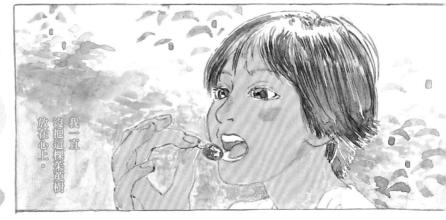

我一直
沒把這棵茱萸樹
放在心上。

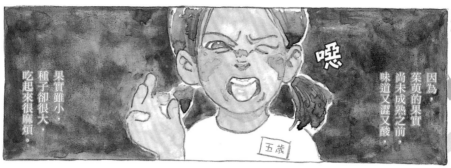
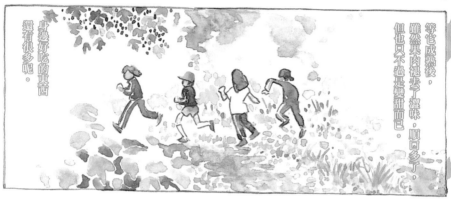
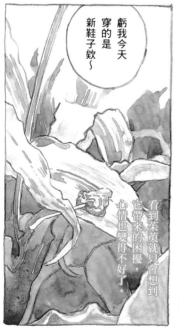
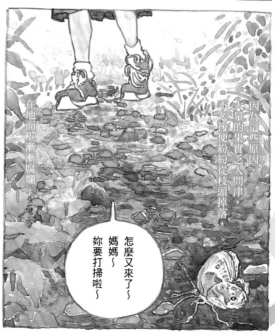

那棵樹結了好多的果實啊。是什麼樹呢？

我來到城市之後，有段時間和男人一起同居生活。

嘿咻。

是可以吃啦…

應該不能吃吧？

是茱萸喔。

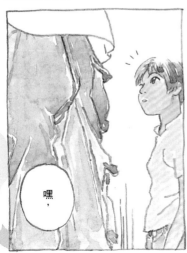

嘿，

再高一點的地方我就搆不到了呢…

很澀就是了。

……

嘿。

我是個山上的孩子，
唯一有自信的地方
就是體力了。

好吃耶。

……很澀
對吧。

呼。

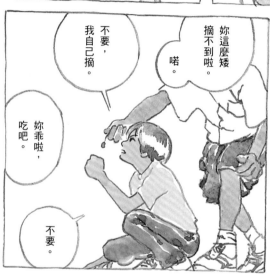

妳這麼矮
摘不到啦。

不要，
我自己摘。

唔。

妳乖啦，
吃吧。

不要。

我跳！

所以他摘得到但我卻摘不到，
這件事情讓我很不甘心。

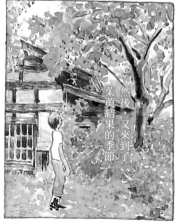

然後，又來到了
「茱萸結果」的季節

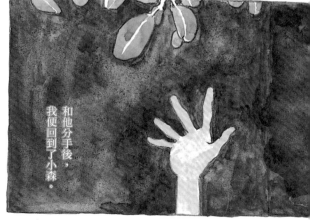

和他分手後，
我便回到了小森。

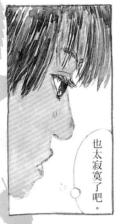

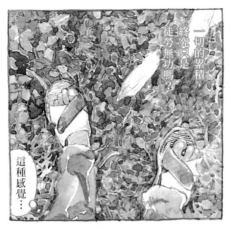

也太寂寞了吧。

這種感覺…

一切的累積終究只是徒勞無功嗎？

這麼多的果實掉落在地，就只是漸漸腐爛，不過如此而已。

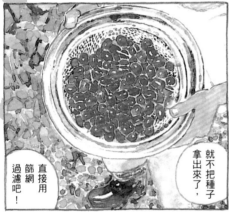

就不把種子拿出來了，直接用篩網過濾吧！

武著把它們做成果醬吧。

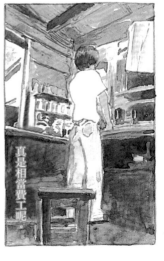

擠壓擠壓

真是相當費工吧。

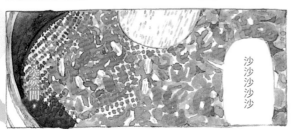

沙沙沙沙沙

傻瓜…

……

我發現此刻動手做果醬的自己，還像當年一樣，懷著打算讓他品嘗的心情。

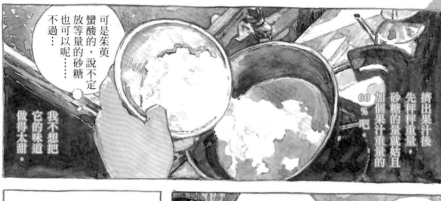

可是茱萸變酸的，說不定放等量的砂糖也可以呢……不過…我不想把它的味道做得太甜。

擠出果汁後，先秤秤重量，砂糖的量就姑且加個果汁重量的60%吧…

把雜質撈掉之後，茱萸的味道應該會更明顯吧？

嗯~還是再加點砂糖好了…

「在我猶豫不決的同時，果醬越煮越濃稠了」

「滴一滴果醬在水水裡，如果形成軟軟的圓球狀，就表示可以關火了。」

「現在看起來還是水水的，不過只要一放涼，果醬就會凝固成形。」

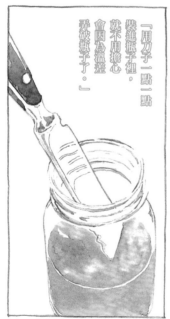

「用刀子一點一點裝進瓶子裡，就不用擔心會因為溫差弄破瓶子了。」

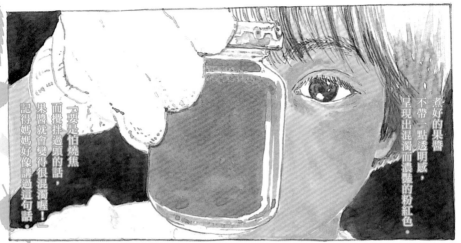

煮好的果醬，
不帶一點透明感，
呈現出混濁而濃稠的粉紅色。

「要是怕燒焦
而攪拌過頭的話，
果醬就會變得很混濁喔！」
記得媽媽好像講過這句話。

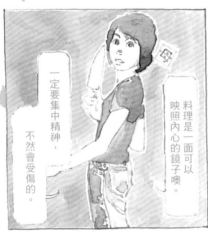

一定要集中精神，

不然會受傷的。

料理是一面可以
映照內心的鏡子喔。

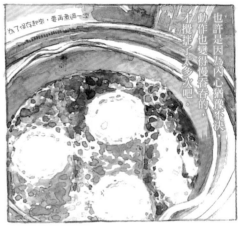

也許是因為內心猶豫不決，
動作也變得慢吞吞的，
仍攪拌了太多次吧。

為了保存起來，要再煮過一次

一篩子滿滿的葉萸，
變成了三小罐的果醬。

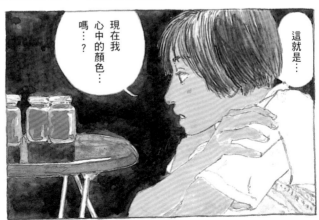

這就是…

現在我
心中的顏色…
嗎…？

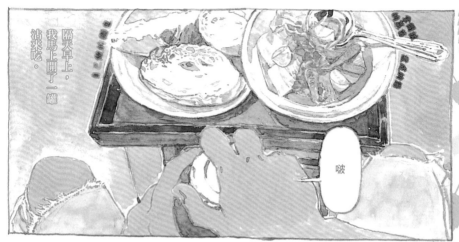

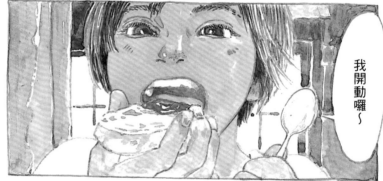

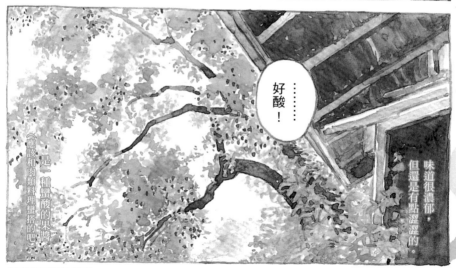

1st dish 茱萸 完

關於小森

小森是東北地區某個村莊裡面一個小小的集落。

沒有什麼商店，如果想買東西的話，要走到區公所所在的村子中心，那裡會有幾間農會小超商那類的商店。

去程騎腳踏車大概要三十分鐘，不過幾乎都是下坡路，所以回程可就不知道要多久了⋯⋯。

冬天因為下雪，所以得用走的，悠悠哉哉地慢慢走，大概要走一個半小時吧。

幾乎所有的人都是到隔壁城鎮的大型郊外超市去買東西。

但我如果要去那裡的話，得花上將近一整天的時間。

茱萸開花的時候，
樹的周圍會圍繞很多熊蜂，
數量之多，
揮翅的聲音也相當擾人。
不過熊蜂和胡蜂不同，
胡蜂感覺會螫人，
熊蜂則不會。

我們的胃裡頭，住著一隻青蛙。

只要肚子餓了，青蛙就會開始嘎嘎叫著。

嘎嘎

這就是所謂的「井底之蛙*」。

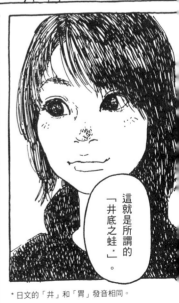

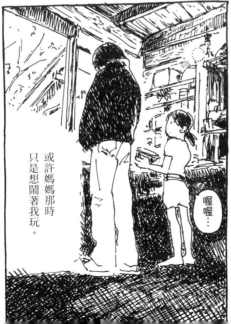

或許媽媽那時只是想鬧著我玩。

喔喔…

*日文的「井」和「胃」發音相同。

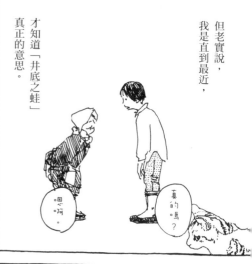

但老實說，我是直到最近，才知道「井底之蛙」真正的意思。

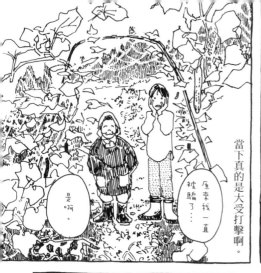

當下真的是大受打擊啊。

原來我一直被騙了⋯

是啊

真的嗎？

因心啊

而且，還有一件類似的事情。

雖然這並不是媽媽存心要騙我的就是了。

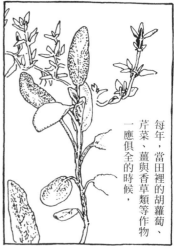

每年，當田裡的胡蘿蔔、芹菜、薑與香草類等作物，一應俱全的時候，

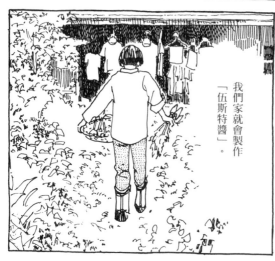

我們家就會製作「伍斯特醬」。

14

然後在不銹鋼鍋裡放入水、昆布高湯、胡椒粒、用味霖醃過的青山椒粒、丁香以及月桂葉。

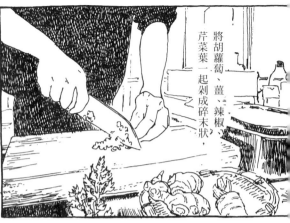

將胡蘿蔔、薑、辣椒、芹菜葉一起剁成碎末狀，

煮到分量剩下一開始的一半左右。

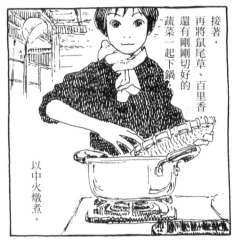

接著，再將鼠尾草、百里香還有剛剛切好的蔬菜一起下鍋，

以中火燉煮。

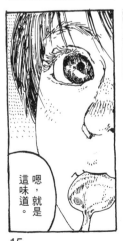

嗯，就是這味道。

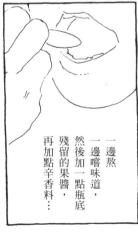

一邊熬一邊嚐味道，然後加一點瓶底殘留的果醬，再加點辛香料…

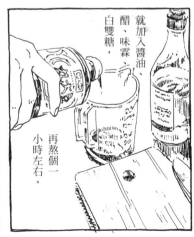

就加入醬油、醋、味霖、白雙糖，

再熬個一小時左右。

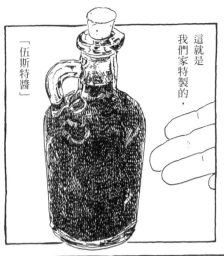

「伍斯特醬」

這就是我們家特製的，

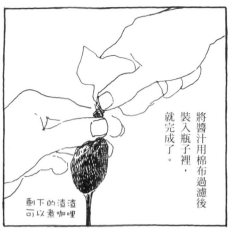

將醬汁用棉布過濾後裝入瓶子裡，就完成了。

剩下的渣渣可以煮咖哩

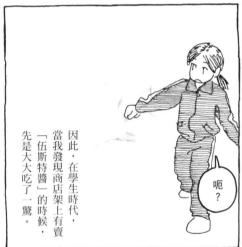

因此，在學生時代，當我發現商店架上有賣「伍斯特醬」的時候，先是大大吃了一驚。

呃？

在我的心目中，「伍斯特醬」就是家裡自己做的沾醬（醬油風味）。

給我沾醬

來

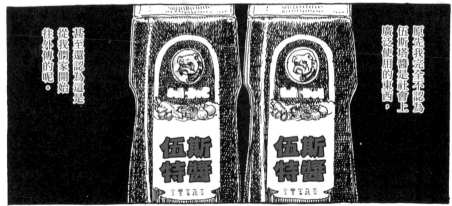

原先我完全不認為伍斯塔醬是社會上廣泛使用的東西。

甚至還認為這是從我們家開始往外傳的呢。

伍斯特醬

伍斯特醬

金豐富蔬菜

金豐富蔬菜

16

其實「伍斯特醬」原先是英國的一種醬料，

是言樣嗎？

是才啊。

其實是「仿製品」。

我才總算發覺我們家做的

是到很久之後，

哪個比較好吃呢？

妳說說看嘛。

再說，外面賣的和我們自己做的，

唔。

我可沒有強調那是我發明的吧？

是這樣沒錯啦～

小時候養成的習慣往往是很難改變的。

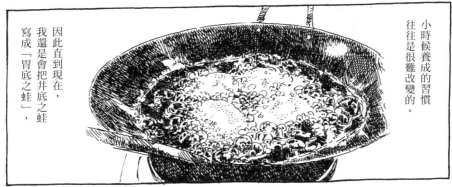

因此直到現在，我還是會把井底之蛙寫成「胃底之蛙」，

17

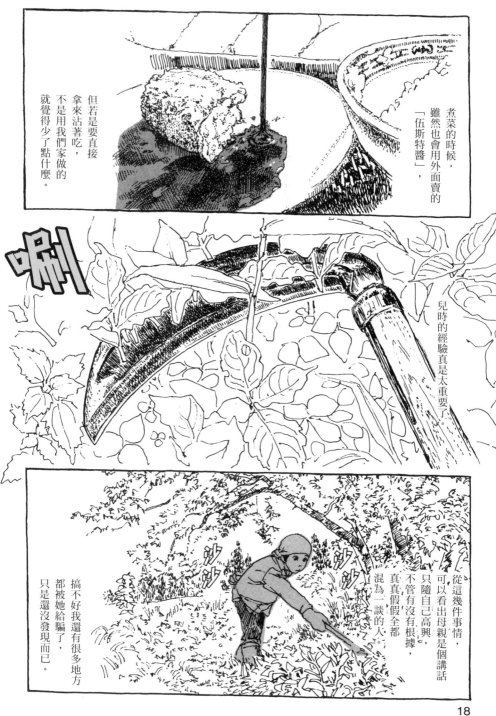

煮菜的時候，
雖然也會用外面賣的
「伍斯特醬」，

但若是要直接
拿來沾著吃，
不是用我們家做的
就覺得少了點什麼。

唰

兒時的經驗真是太重要了。

從這幾件事情，
可以看出母親是個講話
只隨自己高興，
不管有沒有根據，
真真假假全都
混為一談的人。

搞不好我還有很多地方
都被她給騙了，
只是還沒發現而已。

18

或許就是這個原因，
讓我無論什麼事情
總要自己親手做做看，
心底才會滿意。

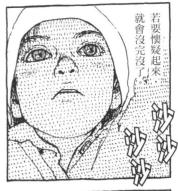

若要懷疑起來
就會沒完沒了。

語言是
不能信賴的，

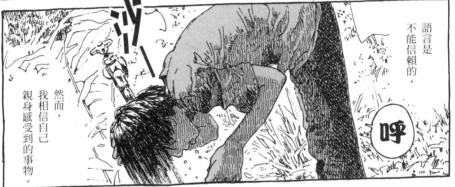

然而，
我相信自己
親身感受到的事物。

還有

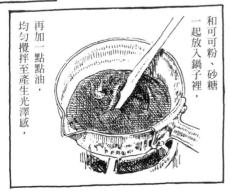

和可可粉、砂糖
一起放入鍋子裡，
再加一點點油，
均勻攪拌至產生光澤感，

將沿著山徑
摘到的榛果
磨成稠狀後，

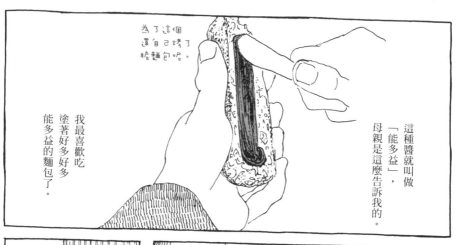

這種醬就叫做「能多益」，母親是這麼告訴我的。

為了這個還自己烤了脆麵包呢。

我最喜歡吃塗著好多好多能多益的麵包了。

母親說因為抹越多越好吃，所以才取這意思叫做「能多益」，我對她的話深信不疑。

所以囉，坦白說，最近我才發現，

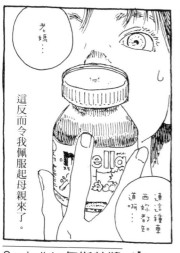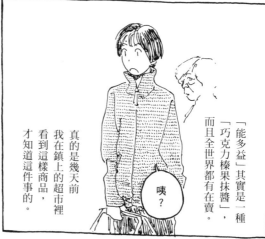

「能多益」其實是一種「巧克力榛果抹醬」，而且全世界都有在賣。

真的是幾天前，我在鎮上的超市裡看到這樣商品，才知道這件事的。

咦？

老媽…

這反而令我佩服起母親來了。

連這種事都妳看知道啊…

2nd dish 伍斯特醬 完

20

市面上賣的伍斯特醬，
只要加入一點辛香料，
味道就會變得很不一樣。

加些醬油、
咖哩粉和薑泥在伍斯特醬裡，
並大量淋在剛炸好的蔬菜上，
就是一道很簡單的配菜了。

為菜單苦惱的時候，
就做做看這道菜吧。

沾滿伍斯特醬的炸茄子

基本上蔬菜就用當季盛產的即可，
不管什麼菜都可以，
請試著做看看吧。

嘎──

有一窩蒼鷺住在小森，
因為附近有魚塭，
所以整年都可以看到牠們的身影。
蒼鷺的叫聲很響亮，
而且晚上也會叫，
有時候會讓人嚇一跳。

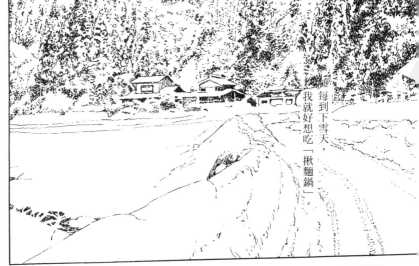

3rd dish

揪麵鍋

每到下雪天，
我就好想吃「揪麵鍋」。

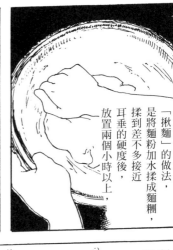

「揪麵」的做法，
是將麵粉加水揉成麵糰，
揉到差不多接近
耳垂的硬度後，
放置兩個小時以上，

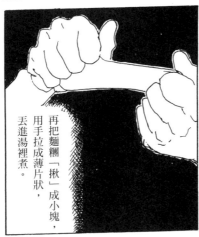

再把麵糰「揪」成小塊，
用手拉成薄片狀，
丟進湯裡煮。

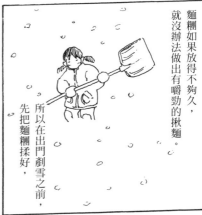

麵糰如果放得不夠久，
就沒辦法做出有嚼勁的揪麵。
所以在出門剷雪之前，
先把麵糰揉好，

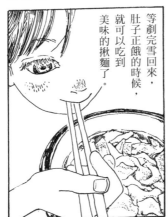

等剷完雪回來，
肚子正餓的時候，
就可以吃到
美味的揪麵了。

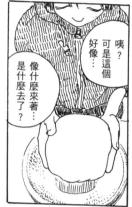

咦？

可是這個
好像…

像什麼來著…
是什麼去了？

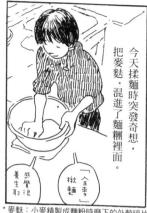

今天揉麵時突發奇想，把麥麩＊混進了麵糰裡面。

感覺很
養生耶

「全麥
狀麵」

＊麥麩：小麥精製成麵粉時磨下的外殼碎片

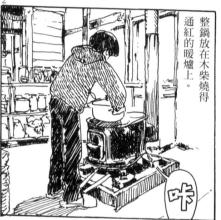

整鍋放在木柴燒得通紅的暖爐上。

咔

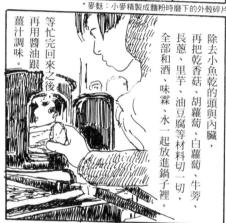

除去小魚乾的頭與內臟，再把乾香菇、胡蘿蔔、白蘿蔔、牛蒡、長蔥、里芋、油豆腐等材料切一切，全部和酒、味霖、油豆腐等材料切一切，全部和酒、味霖、水一起放進鍋子裡。

等忙完回來之後再用醬油跟薑汁調味。

好美啊。

…

24

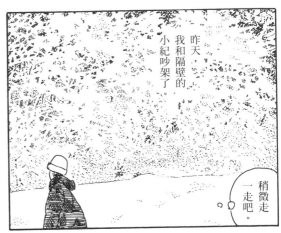

昨天，我和隔壁的小紀吵架了。

稍微走一走吧。

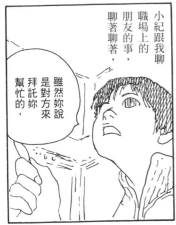

小紀跟我聊職場上的朋友的事，聊著聊著，

雖然妳說是對方來拜託妳幫忙的，

不過要是每件事情都幫他，對他來說不是好事喔。

如果真的是為了對方好的話…

市子…

妳以為妳是誰啊？

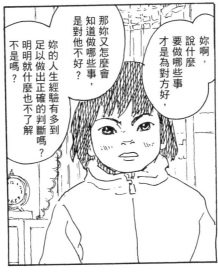

妳啊，說什麼要做哪些事才是為對方好，

那妳又怎麼知道做哪些事是對他不好？

妳的人生經驗有多到足以做出正確的判斷嗎？

明明就什麼也不了解不是嗎？

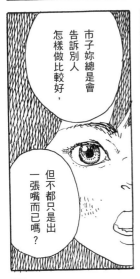

市子妳總是會告訴別人怎樣做比較好，

但不都只是出一張嘴而已嗎？

……啊？

要面對許多人，好好和他們相處過，才有立場講出這些話吧，妳有嗎？

有兔子⋯⋯

陽光一照進樹林裡，枝頭的積雪就會往下飄落，

雲朵在空中流動，

最終停在雪地上，化為片片陰影。

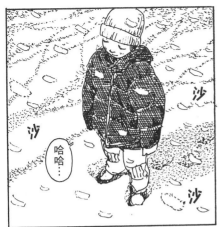

哈哈…

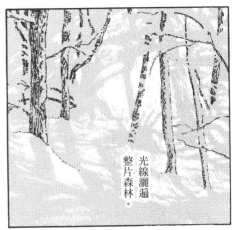

光線灑遍
整片森林。

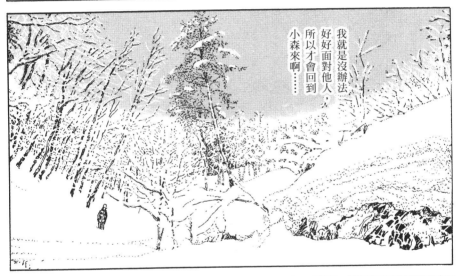

我就是沒辦法
好好面對他人，
所以才會回到
小森來啊……

！

好了，
不剷雪
不行了。

我真是個
笨蛋。

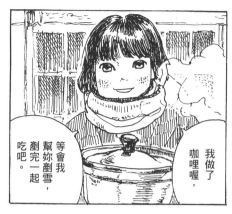

等會我幫妳鏟雪，鏟完一起吃吧。

我做了咖哩喔，

妳回來啦。

沒事啦。

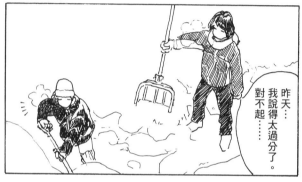

昨天……我說得太過分了，對不起……。

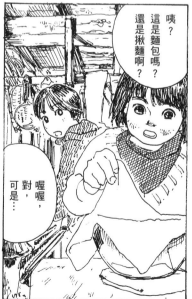

咦？這是麵包嗎？還是揉麵啊？

喔喔，對，可是…

唰 唰 唰

我來準備煮飯，要等一下喔。

那我來熱咖哩吧。

28

啊！對了！

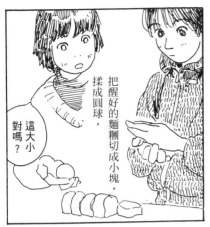

把醒好的麵糰切成小塊，揉成圓球，

這大小對嗎？

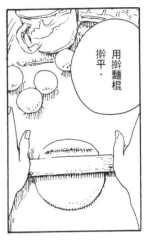

用擀麵棍擀平。

再放進烤熱的平底鍋裡面，兩面都用大火來烤。

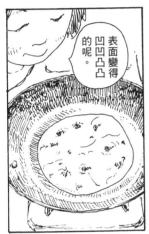

表面變得凹凹凸凸的呢。

最後，把餅直接放在爐火上～

什麼？直接碰火？不會怎樣嗎…

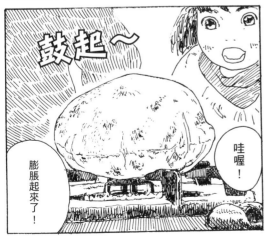

鼓起～

哇喔！

膨脹起來了！

是喔，那和揪麵一樣囉。

嗯嗯，不過聽說真正的烤餅，麵糰要放一個晚上呢。

嗯，一樣的。

這是印度烤餅嘛。

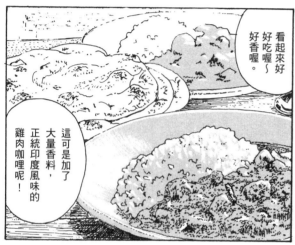

看起來好好吃喔～好香喔。

這可是加了大量香料，正統印度風味的雞肉咖哩呢！

讓食物美味的秘訣，果然全世界哪裡都一樣呢。

就是說啊。

明天也要鏟雪去。

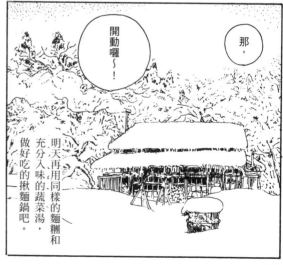

開動囉～！

那，

明天再用同樣的麵糰和充分入味的蔬菜湯，做好吃的揪麵鍋吧。

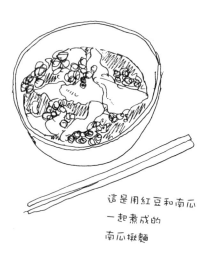

這是用紅豆和南瓜
一起煮成的
南瓜揪麵

揪麵可以作出各式各樣的變化，
如果把年糕料理裡面的年糕換成揪麵，
基本上味道大都很搭。

用薑汁醬油做湯底，味道會很清爽；
也可以和紅豆泥拌在一起，做紅豆揪麵；
加納豆也很好吃。

義大利麵當中也有麵疙瘩料理，
若用揪麵取而代之，揪麵就變成西式料理了。

仰望星空，有時會看見貓頭鷹黑色的身影，靜悄悄地劃過夜晚的天空。從那寂靜無聲的飛行中，散發出來的氣勢，彷彿不屬於這個世界的生物似的，予人闇黑王者的感覺。

仰望星空，有時會看見
貓頭鷹黑色的身影，
靜悄悄地劃過夜晚的天空。
從那寂靜無聲的飛行中，
散發出來的氣勢，
彷彿不屬於這個世界的
生物似的，
予人闇黑王者
的感覺。

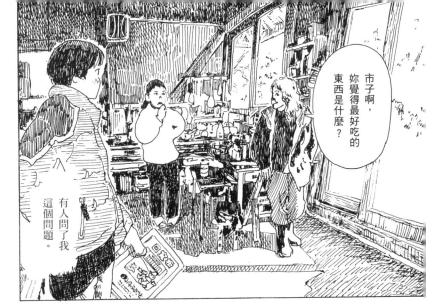

4th dish
納豆年糕

市子啊，妳覺得最好吃的東西是什麼？

有人問了我這個問題。

最先浮現在腦海中的答案，

是剛出爐的年糕配納豆。

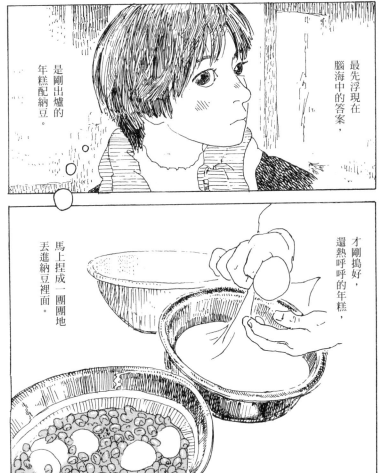

才剛搗好，還熱呼呼的年糕，

馬上捏成一團團地丟進納豆裡面。

距離上次
在山上的學校
舉辦搗年糕
活動，
已經將近
二十年以前了。

忙進忙出
做準備。

村裡的媽媽們全都
集合起來，

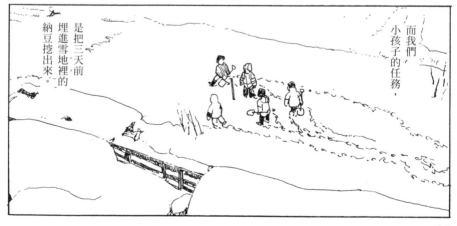

而我們，
小孩子的任務，

是把三天前
埋進雪地裡的
納豆挖出來。

雪地裡埋著
各式各樣的
東西。

有白菜、

蔥、
菠菜等等。

番薯則一根根用穀殼隔開，
避免彼此碰撞。

白蘿蔔和紅蘿蔔
要埋進泥土裡，
並在上面鋪滿
杉樹的葉子，
防止老鼠來咬。

蔬菜在
低溫環境中會凍傷，
而且很快就不能吃了，
所以要用雪蓋住來保存。

埋進雪中，
反而得以保持一定的溫度。

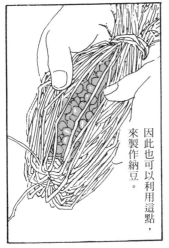

因此也可以利用這點，
來製作納豆。

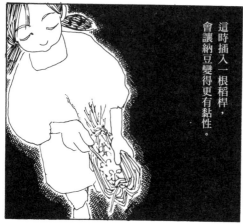

這時插入一根稻稈，會讓納豆變得更有黏性。

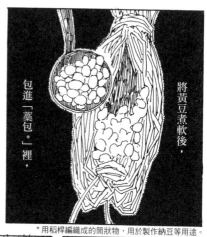

將黃豆煮軟後，

包進「藁包*」裡，

* 用稻稈編織成的筒狀物，用於製作納豆等用途。

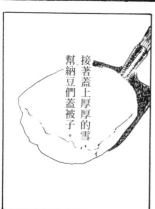

接著蓋上厚厚的雪，幫納豆們蓋上被子。

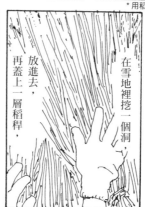

在雪地裡挖一個洞，

放進去，再蓋上一層稻稈，

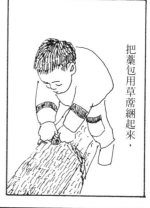

把藁包用草席綑起來，

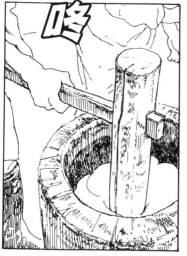

咚

牽絲了耶。

哇～成功了成功了。

36

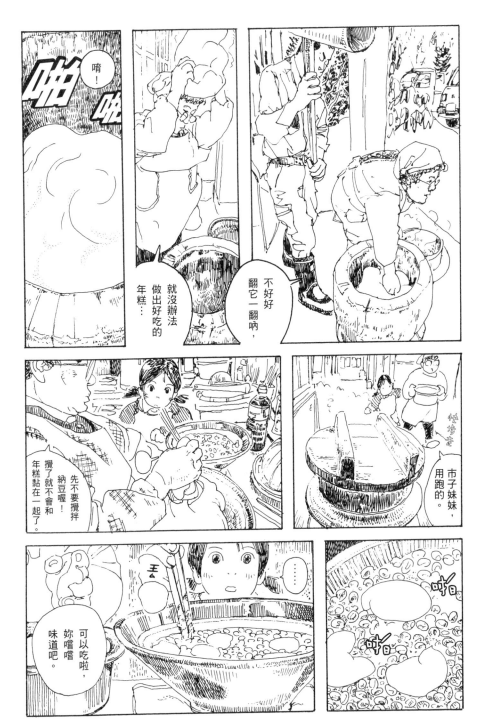

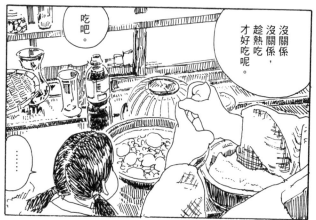

吃吧。

沒關係，沒關係，趁熱吃才好吃呢。

……

咦，可是⋯

年糕真的是剛剛才搗好的，

還熱騰騰的，非常非常地柔軟，

納豆則淋上了好多的砂糖醬油。

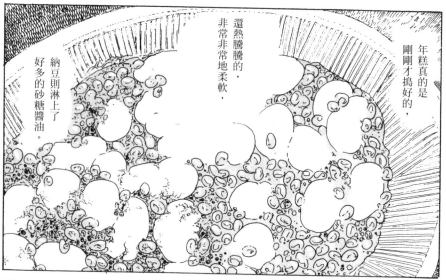

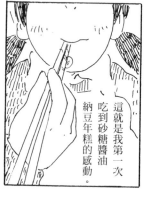

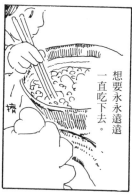

這就是我第一次吃到砂糖醬油納豆年糕的感動。

想要永永遠遠一直吃下去。

滑順可口，不管幾個都吃得下，

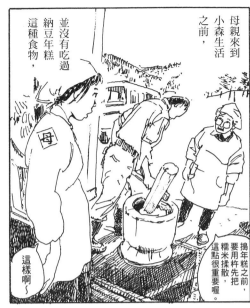

母親來到小森生活之前，並沒有吃過納豆年糕這種食物，搗年糕之前，一定要用杵先把糯米揉散，這點很重要喔。

這樣啊～

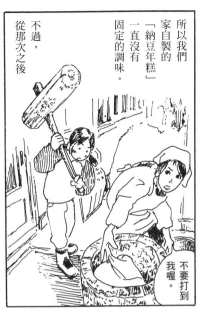

所以我們家自製的「納豆年糕」一直沒有固定的調味。

不過，從那次之後

不要打到我喔。

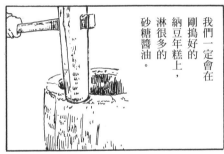

我們一定會在剛搗好的納豆年糕上，淋很多的砂糖醬油。

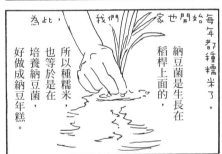

每年都會種糯米了。

我們家也開始

納豆菌是生長在稻桿上面的，所以種糯米，也等於是在培養納豆菌，好做成納豆年糕。

為此，

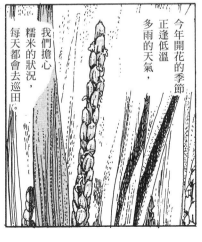

今年開花的季節，正逢低溫多雨的天氣，我們擔心糯米的狀況，每天都會去巡田。

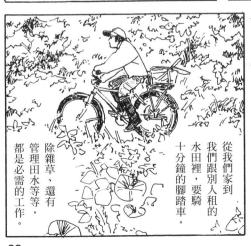

從我們家到我們跟別人租的水田裡，要騎十分鐘的腳踏車。

除雜草、還有管理田水等等，都是必需的工作。

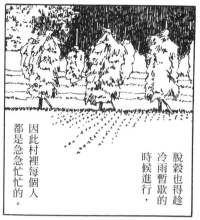

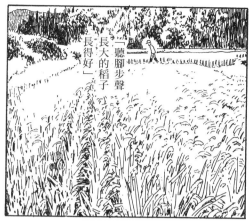

「聽腳步聲長大的稻子長得好」

脫穀也得趁冷雨暫歇的時候進行，

因此村裡每個人都是急急忙忙的。

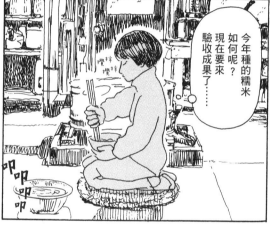

今年種的糯米如何呢？現在要來驗收成果了⋯⋯

……現在！就是

分校目前已是廢校狀態，村裡偶爾會當作公民會館使用，只剩這個用途而已。

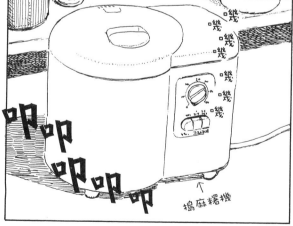

↑搗麻糬機

4th dish 納豆年糕 完

小森居民保存年糕的方法

把搗好的年糕擀得既薄且平，

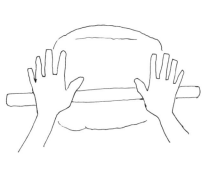

稍微放一下，等年糕變硬後，用菜刀切成四方形，

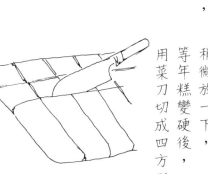

在上面灑上太白粉，量多一點沒關係，接著為避免沾黏，要先把年糕像包糖果一樣用紙包起來。

用稻桿綁成一大串，掛著風乾，或是用塑膠袋裝起後冷凍，都可以保存很長一段時間。

要吃的時候，風乾的年糕就泡在水中一天，冷凍的年糕解凍後即可開始料理。

用烤的或是放進熱水裡滾一下，讓年糕恢復柔軟，再沾紅豆泥或喜歡的醬一起吃。

俗話說狐狸的叫聲是

「空空」，

到底為什麼會有

這種說法呢？

至少在小森林，

狐狸叫聲基本上和狗叫聲

是一樣的，

有時候也會發出類似

「嘎唷──」的聲音。

而從遠處聽起來又會像是

「嘎──」。

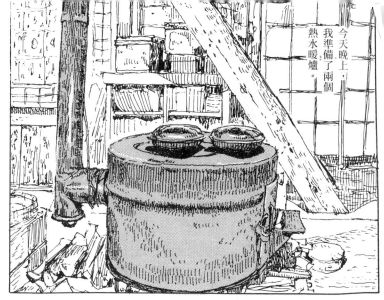

5th dish

甜酒

今天晚上，我準備了兩個熱水暖爐。

一個是給自己用的，

咚咚咚咚

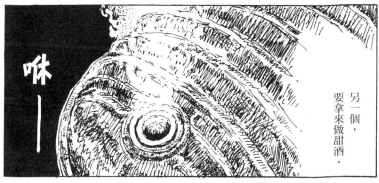

咻——

另一個，要拿來做甜酒。

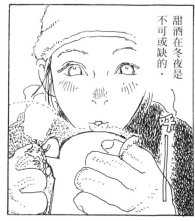

甜酒在冬夜是不可或缺的。

點燃暖爐裡的柴火，

在爐旁剁掉稻稈易碎的外層，留下草心，可以拿來編藁包，或是把白蘿蔔綁起來掛在戶外做成凍蘿蔔，

以及把太小、被蟲蛀的紅豆或黃豆挑出來⋯

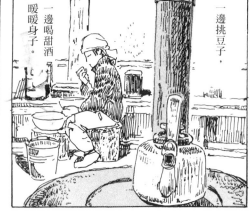

一邊挑豆子，

一邊喝甜酒暖暖身子。

挑出來的黃豆就拿來做成納豆或是味噌。

玉

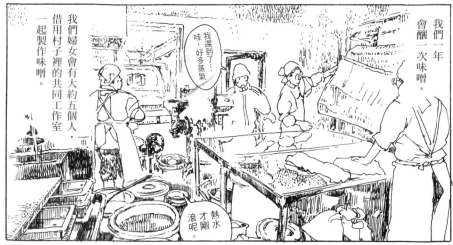

我們一年會釀一次味噌。

我們婦女會有大約五個人，借用村子裡的共同工作室一起製作味噌。

我遲到了⋯哇，好多蒸氣

熱水才剛滾呢。

44

在老式的農舍做味噌，
若是新蓋的房子，廚房就顯得太窄了。
地方還算夠大。

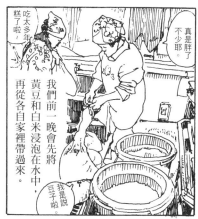

吃太多年糕了啦！
真是胖了，不少耶。
我們前一晚會先將黃豆和白米浸泡在水中，再從各自家裡帶過來。
我是說豆子啦！

將黃豆下鍋煮，
不要煮太滾。
要是黏在鍋蓋上，就拿不下來了。

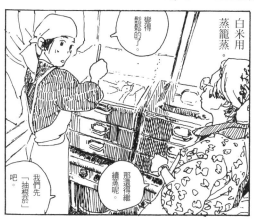

白米用蒸籠蒸。
變得鬆鬆的了。
我們先「抽根菸」吧。
那還得繼續蒸呢。

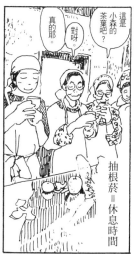

這是小森的茶葉吧？
對呀。
真的耶。
抽根菸＝休息時間

蒸好的米稍微放涼後，拌入米麴菌。

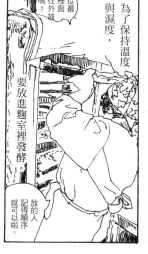

為了保持溫度與濕度，要放進麴室裡發酵。
從最裡面往外放嗎？
放的人記得順序就可以啦。

全都是醬菜呢。
中餐時間。
這滷菜，真好吃啊，誰做的？

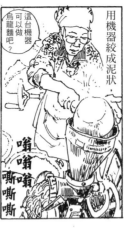

豆子要煮到用無名指就可以捏碎的熟度，

煮得怎麼樣啦？

試吃看看吧。

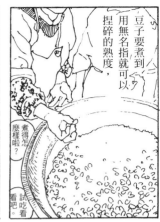

用機器絞成泥狀，可以做烏龍麵吧？

這台機器

聽說把豆泥放進味噌拉麵裡會很好吃喔！

嘁嘁嘁嘶嘶

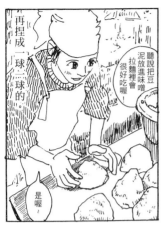

再捏成一球一球的。

是喔～

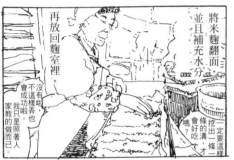

將米麴翻面並且補充水分，再放回麴室裡。

一定要這樣挖出一條一條的溝，才會好吃嗎？

沒有啦，不這樣弄也會成功啦。我只是照著人家教的做而已。

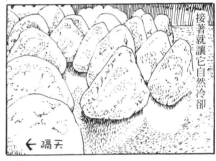

接著就讓它自然冷卻。

← 隔天

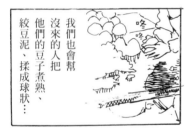

我們也會幫他們的豆子煮熟、絞豆泥、揉成球狀…

沒來的人把

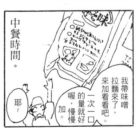

中餐時間。

我帶味噌來了，來加看看吧。

一次一口，慢慢加。

喔，拉麵的量就好。

耶～

「抽根菸」。

切

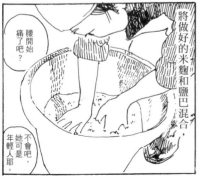

將做好的米麴和鹽巴混合，

腰開始痛了吧？

不會吧，她可是年輕人耶。

這個時候可別忘了，要先拿少量的米麴起來備用。

漂亮的米麴完成了。

嗯…好甜喔！

你也吃一點吧。

最後一天

46

仔細地均勻混合。

看起來還真像絞肉啊，也滿像漢堡排的。

邊攪拌邊加水，調節濕度。

這個啊，可拿來做別種料理吧。

塗上味噌再拿去烤，就變成田樂燒了嘛。

把豆泥丸子弄碎，和米麴一起攪拌。

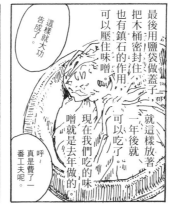

妳今天真的做了很多工作呢，一定很累了吧。

之後都記得要攪拌味噌喔，可別忘啦。

告成了大功。

這樣就可以壓住味噌。

最後用鹽袋做蓋子，把木桶密封住，也有鎮石的作用，一年後就可以吃了。

就這樣放著現在我們吃的味噌就是去年做的。

真是費了一番工夫呢。

接著裝進木桶裡，裝的時候要小心，不要混入空氣。

呼～腰開始痛了。

別用蠻力啊，木桶會被壓壞喔。

一直催一直催，妳也都聽膩了吧，市子妹妹。

唉啊，她們真的很囉唆欵。

咔

我吃飽了。

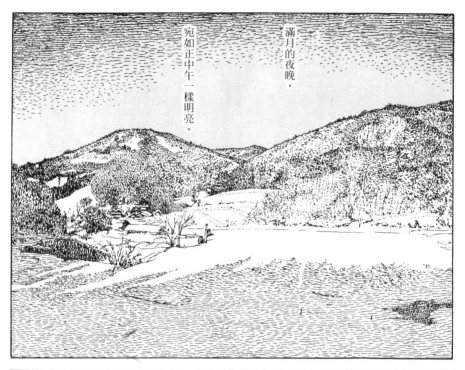

滿月的夜晚，宛如正中午一樣明亮。

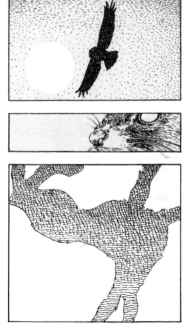

真是冷到骨子裡了…

南瓜勉強還能吃，不過已經沒辦法煮得鬆軟了。

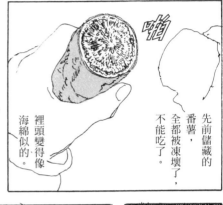

先前儲藏的番薯，全都被凍壞了，不能吃了。

裡頭變得像海綿似的。

啪

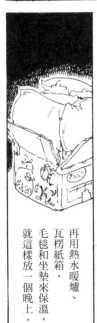

再用熱水暖爐、瓦楞紙箱、毛毯和坐墊來保溫，就這樣放一個晚上。

就把剛剛味噌用的米麴加進去攪拌均勻。

煮一鍋粥，煮好後讓它稍微降溫，等到小指可以插入粥裡，繞個三圈半左右而不燙手的時候，

來準備煮甜酒吧…

隔天早上粥冷卻後，要再次加熱，讓米麴繼續發酵。

等到差不多中午的時候，甜酒就完成了。

嗯……還要再一下子吧。

一旦釀出了自己喜歡的甜度，就要趕快把甜酒煮沸，不然米麴會繼續發酵，酒就會變酸。

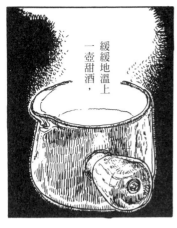

緩緩地溫上一壺甜酒，

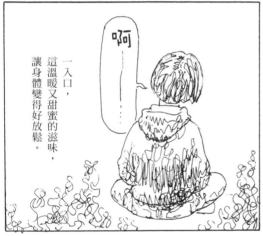

啊……

一入口，這溫暖又甜蜜的滋味，讓身體變得好放鬆。

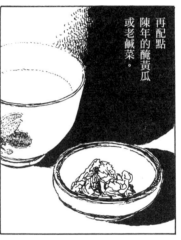

再配點陳年的醃黃瓜或老鹹菜。

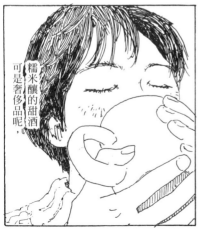

糯米釀的甜酒，可是奢侈品呢，

當天氣變得越來越冷，我就會用糯米來釀甜酒。

小紀，我做好了喔！

喔

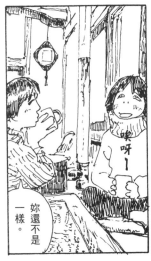

妳還不是一樣。

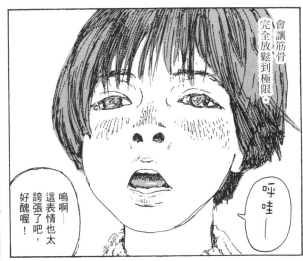

會讓筋骨完全放鬆到極限。

嗚啊，這表情也太誇張了吧，好醜喔！

呼哇ー

即便是正中午，溫度也在零度以下，這種天氣會持續整個禮拜。

這樣的日子裡，為了防止水管結凍，就算大白天也要扭開水龍頭，讓水一直流動。

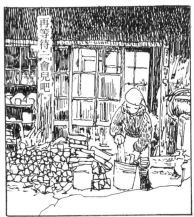

再等待一會兒吧。

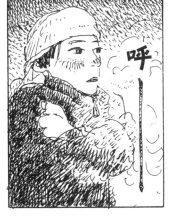

呼

熬過這段時間後，春天總算就要來臨了。

51

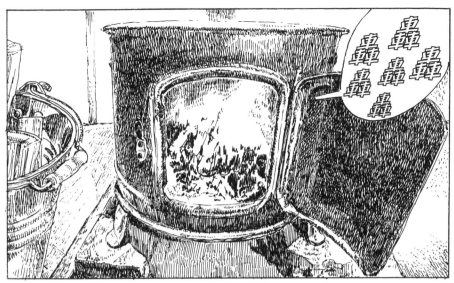

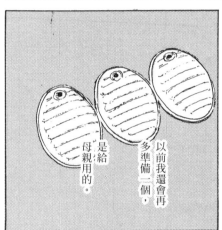

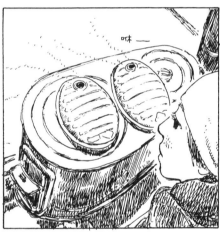

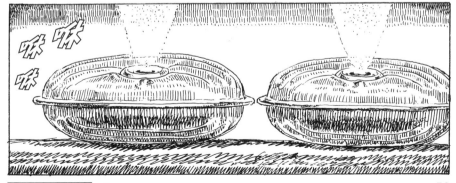

5th dish 甜酒 完

要煮七草粥的七種野菜

＊譯註：七草為芹菜、薺菜、鼠麴草、繁縷、野芫麻、蕪菁、白蘿蔔，日本習俗在正月初七以七草煮粥食用，祈求無病消災，也可在新年大魚大肉後收整腸健胃之效。

拿琺瑯材質的醃漬用容器來做甜酒，是非常方便的。

因為琺瑯可以直接用火加熱，所以只要用一個容器，就可以完成煮粥和之後的步驟，記得等粥變溫後再加入米麴。

米麴加得越多，酒就會越香甜，用等量的米麴和米所釀出來的甜酒，具有非比尋常的美味。

建議讓米麴發酵到變酸的前一刻，盡可能把甜味給釀出來。

被貓抓來的老鼠，
種類相當的豐富，
而且貓也會抓鼴鼠類或是
鼩鼱等各種小動物，
我因而了解到即便是
住家附近這麼小的範圍裡，
也確實有各式各樣的
生物棲息著，
這真令我吃了一驚。

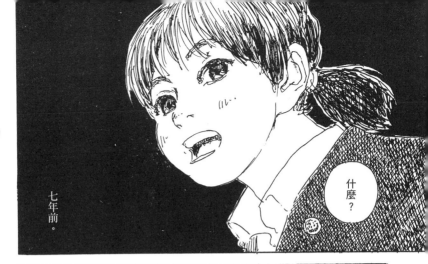

款冬 6th dish

七年前。

什麼？

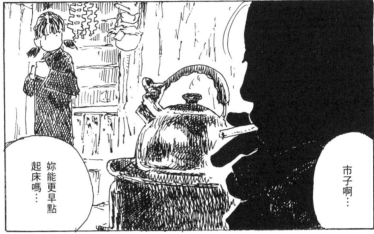

市子啊…

妳能更早點起床嗎…

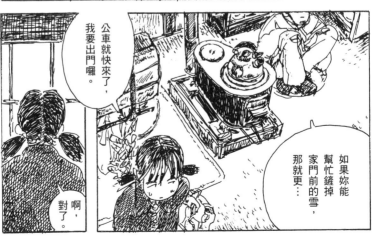

公車就快來了，我要出門囉。

如果妳能幫忙鏟掉家門前的雪，那就更…

啊，對了。

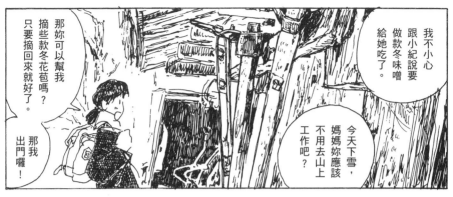

我不小心跟小紀說要做款冬味噌給她吃了。

今天下雪，媽媽妳應該不用去山上工作吧？

那妳可以幫我摘些款冬花苞嗎？只要摘回來就好了。

那我出門囉！

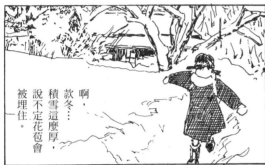

啊，款冬……積雪這麼厚，說不定花苞會被埋住。

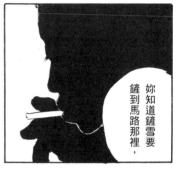

妳知道鏟雪要鏟到馬路那裡，要花掉我多少時間嗎？

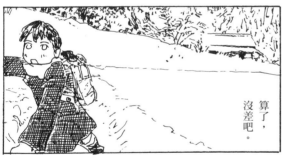

算了，沒差吧。

早安！雪下超大的耶。昨天晚上開始積的這麼厚。

果然積得這麼厚吧？

春天都快到了說，不過這麼大的雪，也是最後一次了吧。

可是五月為什麼下週那麼多雪？

古嚕古嚕。

56

啵　　　啵

啵

咕嚕咕嚕咕嚕

唰　唰

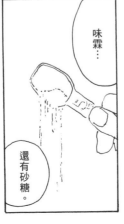

味霖…

還有砂糖。

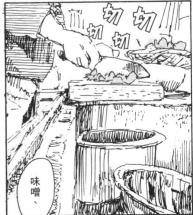

切　切
切　切

味噌、

57

我回來囉～

媽媽？

咦，家裡沒開燈啊。

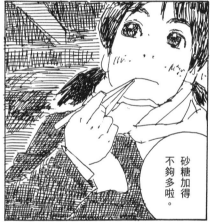

砂糖加得不夠多啦。

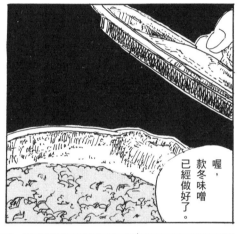

喔，款冬味噌已經做好了。

母親就此失蹤了。

媽媽……是不是和村裡人開會去了……？

58

喂喂，市子啊，妳不要在那裡發呆，要好好工作啊！

……像你這種人，

既然是年輕人，就用跑的啦。

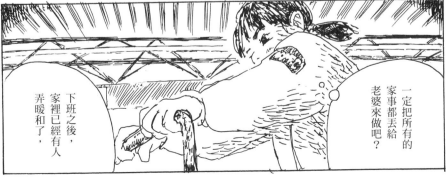

一定把所有的家事都丟給老婆來做吧？下班之後，家裡已經有人弄暖和了，

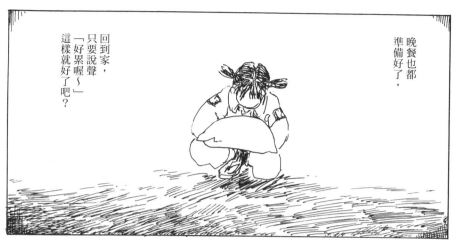

晚餐也都準備好了，

回到家，只要說聲「好累喔～」這樣就好了吧？

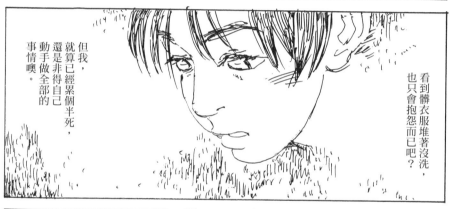

看到髒衣服堆著沒洗，也只會抱怨而已吧？

但我，就算已經累個半死，還是非得自己動手做全部的事情噢。

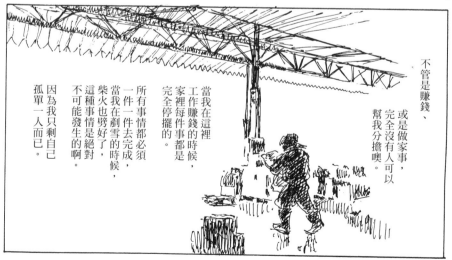

不管是賺錢、或是做家事，完全沒有人可以幫我分擔噢。

當我在這裡工作賺錢的時候，當我在剷雪的時候，柴火也劈好了，家裡每件事都是完全停擺的。

所有事情都必須一件一件去完成，這種事情是絕對不可能發生的啊。

因為我只剩自己孤單一人而已。

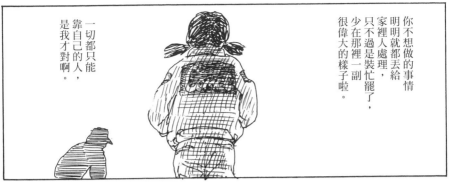

你不想做的事情明明就都丟給家裡人處理，只不過是裝忙罷了，少在那裡一副很偉大的樣子啦。

一切都只能靠自己的人，是我才對啊。

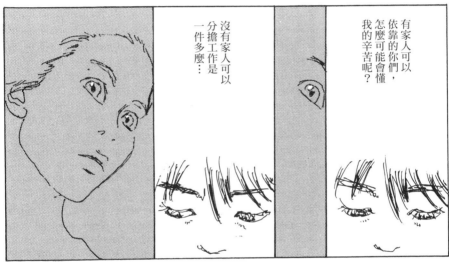

有家人可以依靠的你們，怎麼可能會懂我的辛苦呢？

沒有家人可以分擔工作是一件多麼…

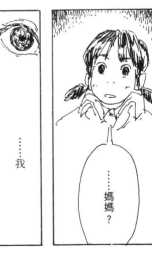

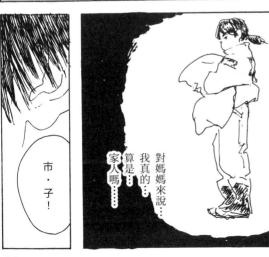

市・子！

對媽媽來說……我真的……算是……家人嗎……

……我

……媽媽？

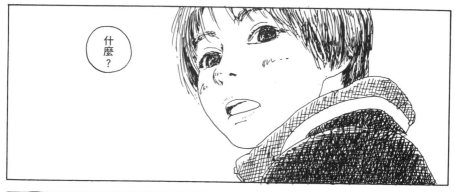

什麼？

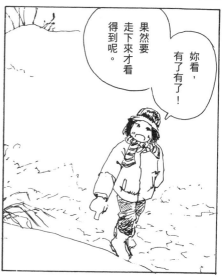

妳看，有了有了！

果然要走下來才看得到呢。

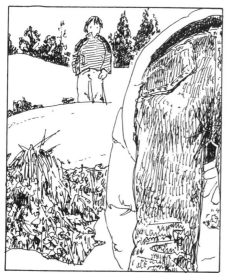

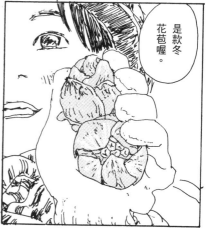

是款冬花苞喔。

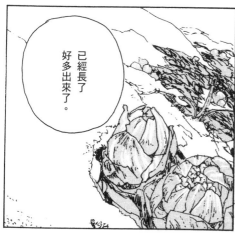

已經長了好多出來了。

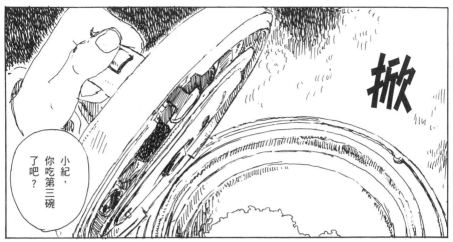

掀

小紀，你吃第三碗了吧？

真是太恐怖了啦～

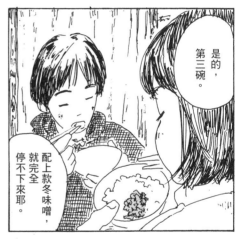

是的，第三碗。

配上款冬味噌，就完全停不下來耶。

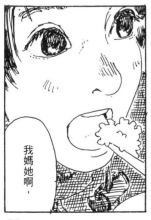

我媽她啊，

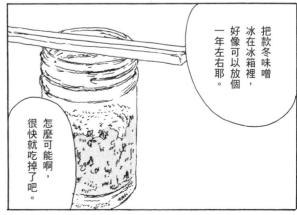

把款冬味噌冰在冰箱裡，好像可以放個一年左右耶。

怎麼可能啊，很快就吃掉了吧。

63

沒時間準備的時候，就會把款冬味噌裝進湯碗裡面，然後倒進熱開水進去，當做「味噌湯」⋯

哈哈哈⋯

有熱開水嗎？

嗯，是滿好喝的。

⋯⋯但感覺應該滿好喝的吧。

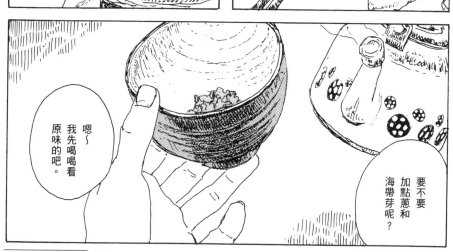

嗯～我先喝喝看原味的吧。

要不要加點蔥和海帶芽呢？

6th dish 款冬 完

做款冬味噌的時候，
要先將款冬花苞汆燙，再用油拌炒，
如此一來，和味噌拌在一起滋味才會更濃厚，
美味也更上一層樓。

款冬和味噌的比例其實隨意就好，
少量的款冬也可以做，
兩者攪拌均勻後再放上幾個月，
款冬的香氣就會化進味噌裡頭，
真是令人食指大動。

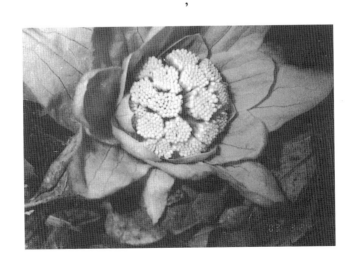

貂的皮毛顏色是亮麗的橘色，非常引人注目。

貂的皮毛顏色是亮麗的橘色，非常引人注目。

所以牠大概是在找些小蟲之類的吧。

貂總不可能會吃款冬花，

我心想，

不知道在聞什麼。

蕗花叢裡頭四處嗅聞，

有一隻貂在盛開的

積雪漸融的田埂上，

呐，
這個是
筆頭草的根。

就算是這麼短一截，
要是留在土裡，
就會長出一大堆
筆頭草喔。

倒是我
沒看過你耶。

你是哪兒
來的呀？

聞聞

喵
—

雖然我看起來
好像很悠哉，
可是內心其實
很焦慮的。

田裡還有很多
事情要處理，
草根卻這麼多…

翻土……
拔草根、

再翻土……
再拔草根。

呼

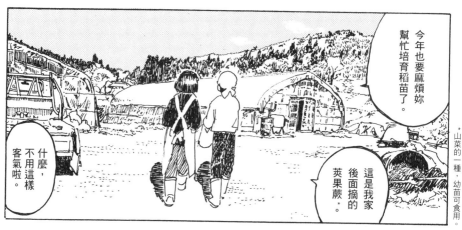

今年也要麻煩妳幫忙培育稻苗了。

這是我家後面摘的莢果蕨*。

什麼,不用這樣客氣啦。

*山菜的一種,幼苗可食用。

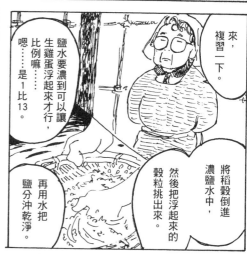

來,複習一下。

將稻穀倒進濃鹽水中,然後把浮起來的穀粒挑出來。

鹽水要濃到可以讓生雞蛋浮起來才行,比例嘛……嗯……是1比13。

再用水把鹽分沖乾淨。

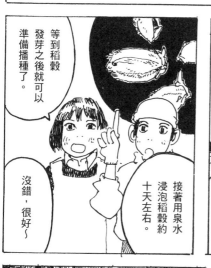

等到稻穀發芽之後就可以準備播種了。

接著用泉水浸泡稻穀約十天左右。

沒錯,很好~

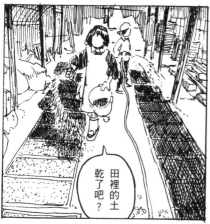

田裡的土乾了吧?

翻土要從土壤乾燥的地方開始。

咚

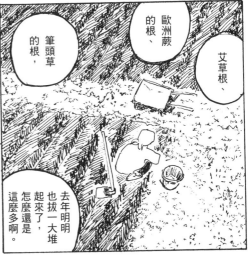

艾草根、

歐洲蕨的根、

筆頭草的根，

去年明明也拔一大堆起來了，怎麼還是這麼多啊。

翻土、

拔草根。

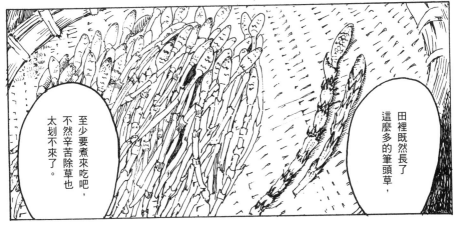

田裡既然長了這麼多的筆頭草，

至少要煮來吃吧，不然辛苦除草也太划不來了。

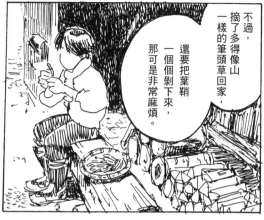

不過，摘了多得像山一樣的筆頭草回家，還要把葉鞘一個個剝下來，那可是非常麻煩。

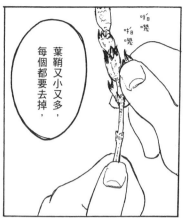

葉鞘又小又多，每個都要去掉，

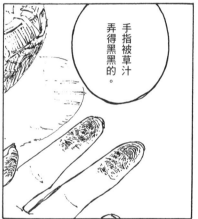

手指被草汁弄得黑黑的。

可是如果不剝掉，吃的時候，就會咬到硬硬的葉鞘。

處理起來很花時間，肩膀也會很痠。

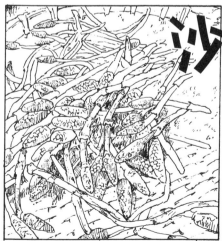

沙

處理好了之後，就下鍋汆燙囉。

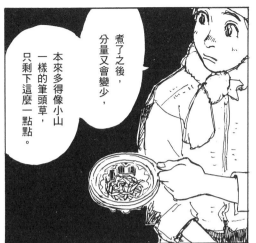

本來多得像小山一樣的筆頭草，煮了之後，分量又會變少，只剩下這麼一點點。

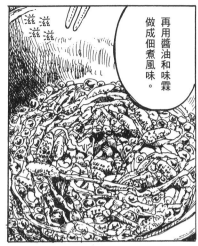

再用醬油和味霖做成佃煮風味。

滋滋滋滋

而且啊，

花了這麼多力氣和時間，

成果就只有這麼一丁點而已。

正是農忙的時候，還耗費了寶貴的時間和體力，完成的卻只是這個而已。

雖然處理起來這麼費工夫，

相較之下，筆頭草本身倒是沒什麼特色。

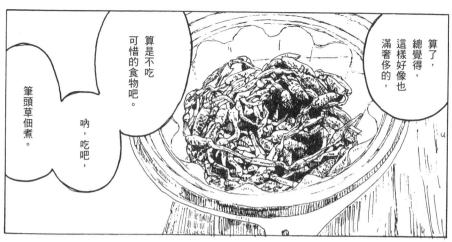

算了，總覺得，這樣好像也滿奢侈的，

可惜的食物吧。算是不吃

吶，吃吧，筆頭草佃煮。

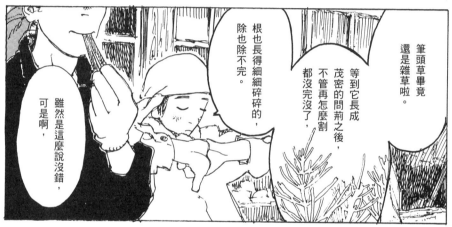

根也長得細細碎碎的，除也除不完。

等到它長成茂密的問荊之後，不管再怎麼割都沒完沒了，

筆頭草畢竟還是雜草啦。

雖然是這麼說沒錯，可是啊，

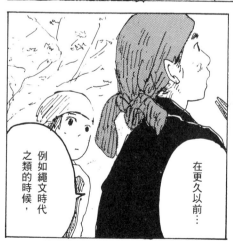

造就筆頭草易於生長的環境的，就是人類吧。

因為我們開墾了森林啊。

在更久以前…

例如繩文時代之類的時候，

72

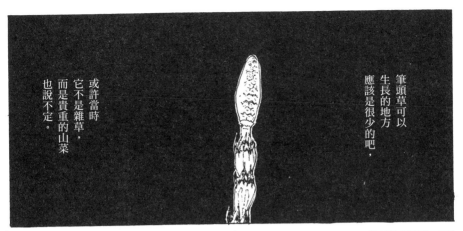

筆頭草可以
生長的地方
應該是很少的吧，

或許當時
它不是雜草，
而是貴重的山菜
也說不定。

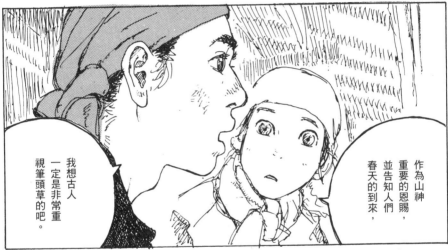

作為山神
重要的恩賜，
並告知人們
春天的到來，

我想古人
一定是非常重
視筆頭草的吧。

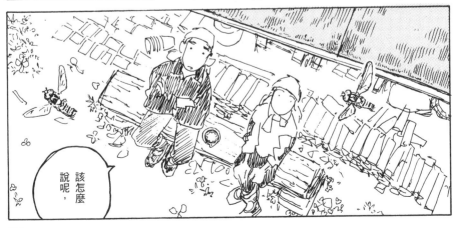

該怎麼
說呢，

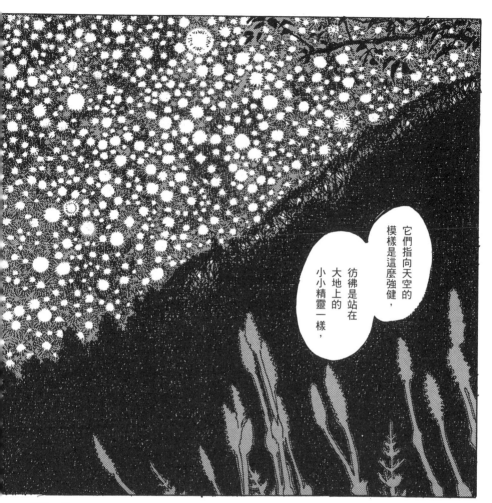

それらは天空を指している
模様はこんなに力強く、
あたかも大地に立っている
小さな精霊のように

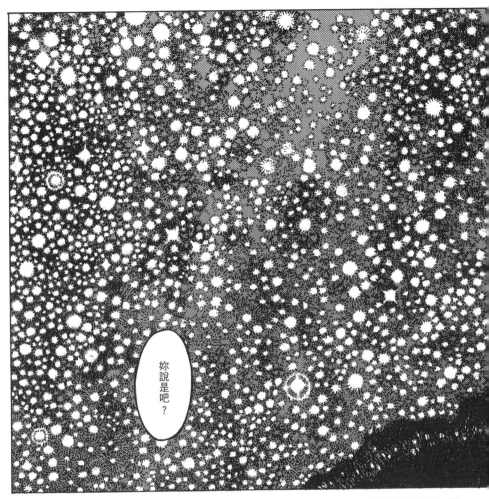

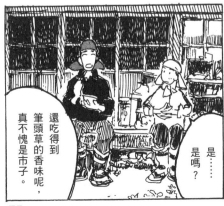

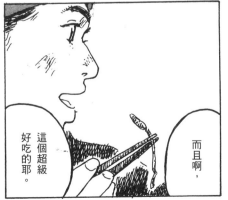

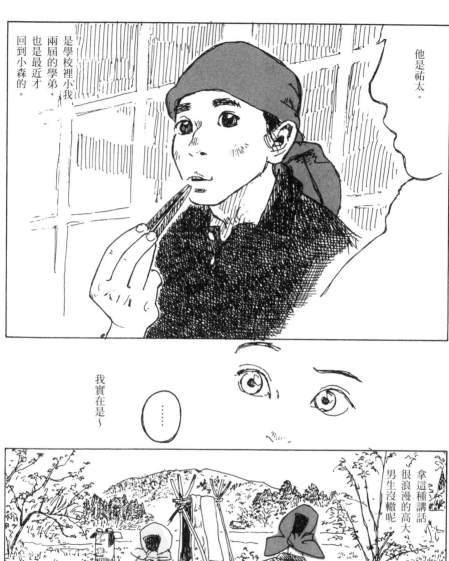

他是祐太。

是學校裡小我兩屆的學弟，也是最近才回到小森的。

我實在是～

……

拿這種講話很浪漫的高大男生沒轍呢。

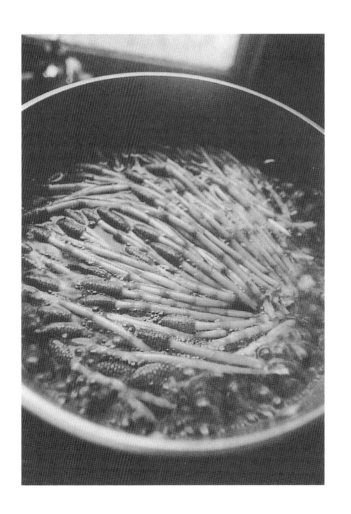

筆頭草下鍋汆燙一下，
再和雞蛋一起拌炒，這種做法也可以。
在鍋裡放入高湯和酒、醬油、味霖，
煮沸後放入汆燙過的筆頭草，煮到入味之後，
再加入打散的蛋液，做成筆頭草炒蛋。

不管是蟋蟀，還是蚱蜢，

不管身體有長毛的，

還是沒長毛的，

不管是綠色，還是黑色的，

各種蟲子全都曾經把田裡的葉菜啃個精光

（連白蘿蔔葉都不放過！），

慘況就好像出現了一大群椿象似的。

不過，蟲子們倒是不會吃菠菜葉呢。

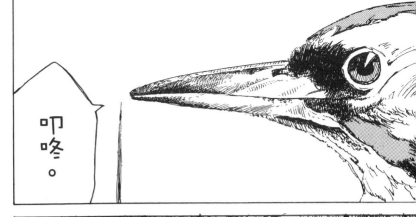

叩咚。

8th dish
某天的早餐

叩
咚
…

吵死人啦！

好啦，早餐要
吃些什麼好呢？

嗚哇
啊
!!

在朝陽的照射下照進田裡，土裡的水氣就蒸散到空中了。

喵——

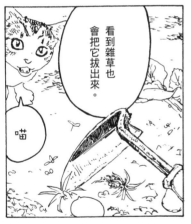

看到雜草也會把它拔出來。

喵

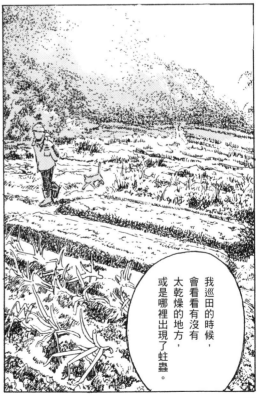

我巡田的時候，會看看有沒有太乾燥的地方，或是哪裡出現了蛀蟲。

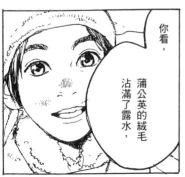

你看，蒲公英的絨毛沾滿了露水，

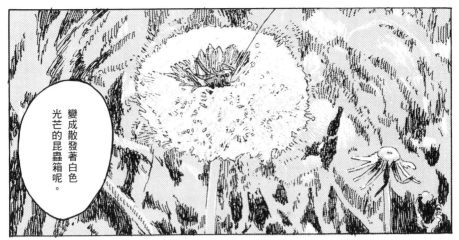

變成散發著白色光芒的昆蟲箱呢。

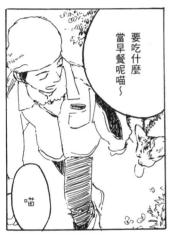

要吃什麼當早餐呢喵～

喵

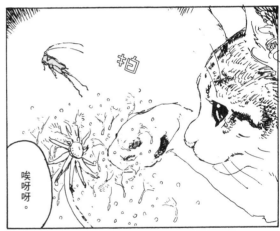

拍

唉呀呀。

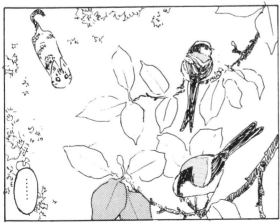

……

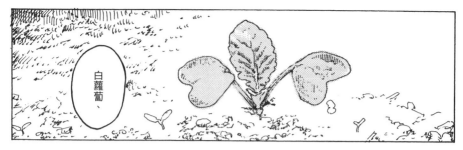

白蘿蔔、

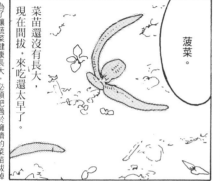

菠菜。

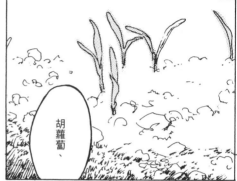

胡蘿蔔、

菜苗還沒有長大，現在間拔，來吃還太早了。

*為了讓蔬菜健康長大，必須把過於擁擠的菜苗拔掉一些，以騰出成長的空間。

啊。

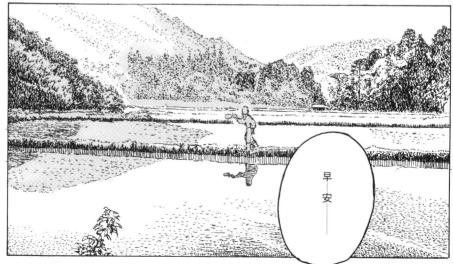

早安——

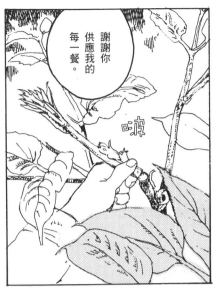

謝謝你供應我的每一餐。

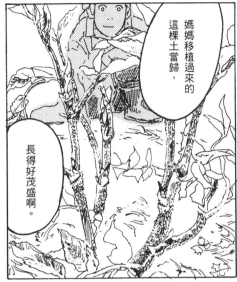

媽媽移植過來的這棵土當歸，

長得好茂盛啊。

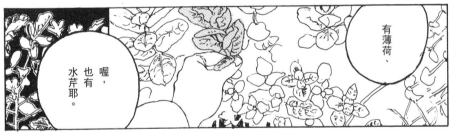

喔，也有水芹耶。

有薄荷、

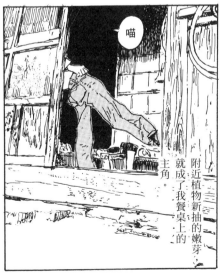

喵

附近植物新抽的嫩芽，就成了我餐桌上的主角。

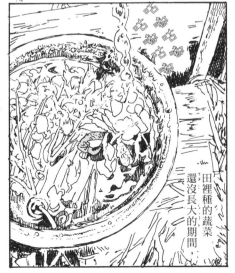

咕嚕咕嚕

田裡種的蔬菜還沒長大的期間

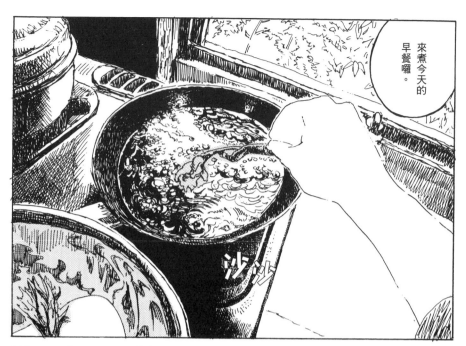

來煮今天的早餐囉。

土當歸和薄荷裏上麵衣，下鍋炸，

滋滋滋滋滋滋滋滋滋

啪啪啪啪啪啪啪啪

再炸一顆荷包蛋，

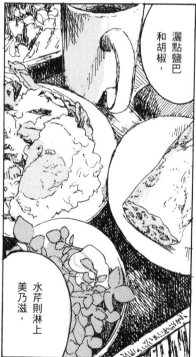

灑點鹽巴和胡椒，

水芹則淋上美乃滋，

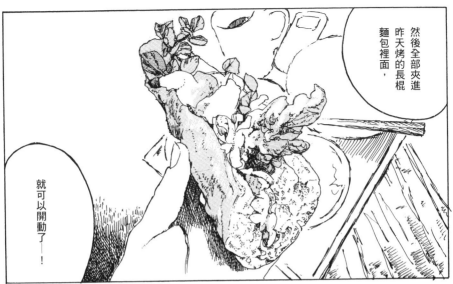

然後全部夾進昨天烤的長棍麵包裡面，

就可以開動了！

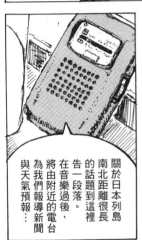

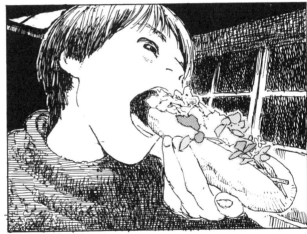

關於日本列島南北距離很長的話題到這裡告一段落。在音樂過後，將由附近的電台為我們報導新聞與天氣預報⋯

嗯，水芹真是畫龍點睛啊。

喵～

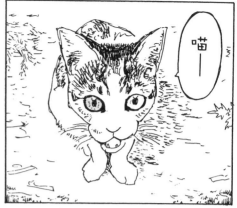

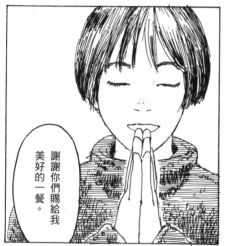

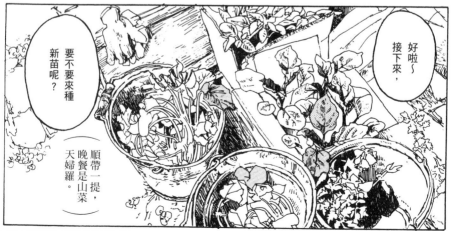

8th dish 某天的早餐 完

土當歸有綠色和略帶紅色的兩種，
綠色的很好吃。
把剛冒芽的土當歸挖出來，
地下莖的白色部份，
帶有濃烈的香氣和淡淡的甘甜，
真是極品啊。

若是稍微長大一點的土當歸，
摘它的側芽做成天婦羅來吃，
也很不錯。

這條水路旁不知怎地，
水芹竟然長得如此茂密。

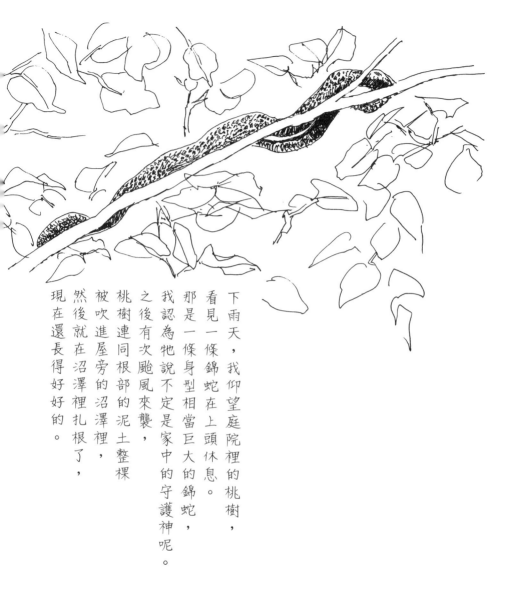

下雨天，我仰望庭院裡的桃樹，

看見一條錦蛇在上頭休息。

那是一條身型相當巨大的錦蛇，

我認為牠說不定是家中的守護神呢。

之後有次颱風來襲，

桃樹連同根部的泥土整棵

被吹進屋旁的沼澤裡，

然後就在沼澤裡扎根了，

現在還長得好好的。

9th dish
春天的高麗菜

母親只要一在
田裡發現紋白蝶，

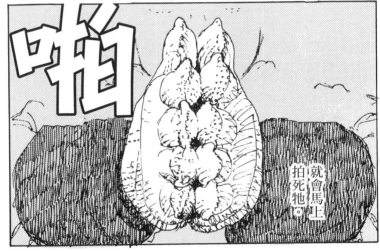

就會馬上
拍死牠。

對她來說，
「紋白蝶→格殺勿論」，
已經變成一種
反射動作了。
因此……

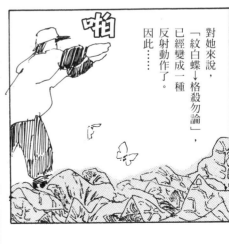

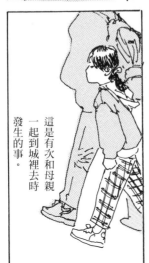

這是有次和母親
一起到城裡去時
發生的事。

啊。

卑

飛

當時車上乘客的表情，我至今仍無法忘記。

……呃。

才剛播好種子呢，居然早從菜苗剛冒出頭來的時候，這些傢伙就開始入侵了。

紋白蝶就是一種害蟲嘛。

每天每天都要反覆檢查葉子的背面。

牠們冷酷地無視我們的努力，一個勁的產卵，一旦發現有卵就要馬上壓破。

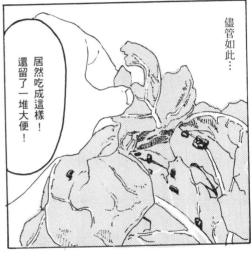

儘管如此…

居然吃成這樣！還留了一堆大便！

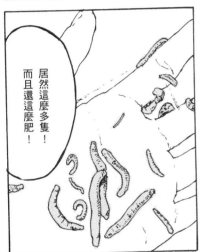

居然這麼多隻！而且還這麼肥！

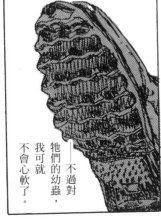

——不過對牠們的幼蟲，我可就不會心軟了。

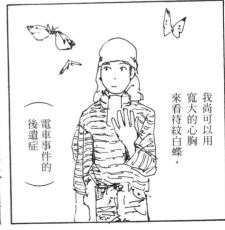

我尚可以用寬大的心胸，來看待紋白蝶，

（電車事件的後遺症）

91

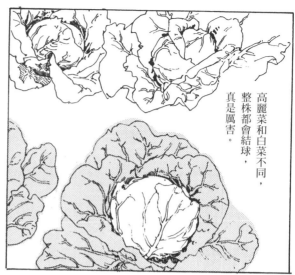

高麗菜和白菜不同，整株都會結球，真是厲害。

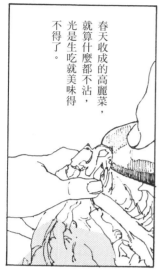

春天收成的高麗菜，就算什麼都不沾，光是生吃就美味得不得了。

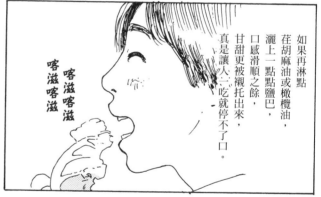

如果再淋點荏胡麻油或橄欖油，灑上一點點鹽巴，口感滑順之餘，甘甜更被襯托出來，真是讓人一吃就停不了口。

喀滋喀滋
喀滋喀滋

喀滋喀滋
喀滋喀滋

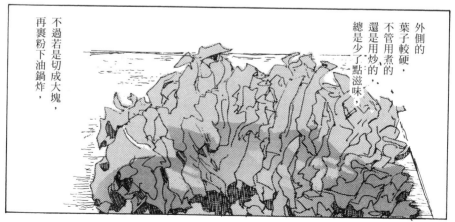

外側的葉子較硬，不管用炒的、還是用煮的，總是少了點滋味。

不過若是切成大塊，再裹粉下油鍋炸，

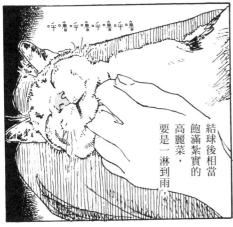
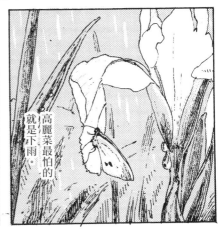
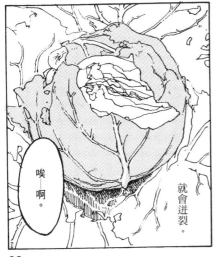
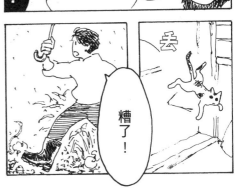

所以每到這時期，小森的村民們就會四處到其他人的田裡，探問狀況。

高麗菜還好吧？

新種了什麼呀？

早～

高麗菜還活著吧？

有人託我來看看。

這都是為了之後要把結球的高麗菜分送給彼此。

其實知道高麗菜每年都種得太多了，根本就吃不完。

雖然知道這一點，但因為擔心發生天災，所以還是會多種一些以防萬一。

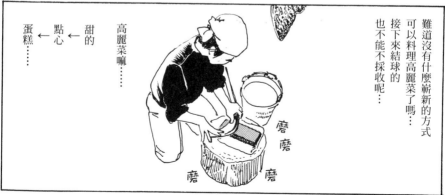

難道沒有什麼嶄新的方式可以料理高麗菜了嗎…接下來的結球的也不能不採收呢…

高麗菜嘛…… → 甜的點心 → 蛋糕……

磨磨磨磨

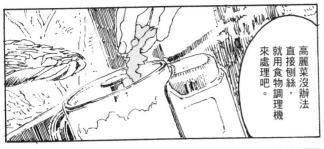

高麗菜沒辦法直接刨絲，就用食物調理機來處理吧。

對了！都有胡蘿蔔蛋糕了，做成蛋糕說不定行得通呢！

而且我也沒有奶油，所以就用沙拉油吧？

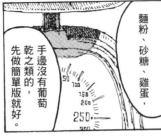

麵粉、砂糖、雞蛋⋯⋯手邊沒有葡萄乾之類的，先做簡單版就好。

這個絕對會大受歡迎的耶，怎麼之前都沒有人想出這道料理啊？

調味的方向嘛，總覺得該要有一點辛香料⋯⋯

既然是高麗菜⋯⋯和薑應該蠻搭的吧！擠些薑汁加進去。

⋯⋯咦？

這前所未有的聞起來怎麼好像有股熟悉的味道。

喔，我聞到烤好的香味囉。

嗶嗶嗶嗶嗶

繼胡蘿蔔蛋糕之後，我有預感這會成為蛋糕界全新的經典商品⋯⋯

莫非我是天才嗎⋯⋯？

這味道，

我絕對有聞過……

這明明是世界首創的食譜呀……怎麼會？

嗶嗶嗶嗶嗶嗶嗶嗶

啊啊啊！！

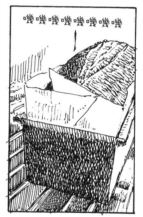

嗶嗶嗶嗶嗶嗶嗶嗶

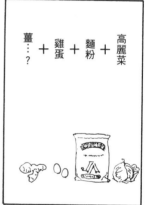

高麗菜 ＋ 麵粉 ＋ 雞蛋 ＋ 薑……？

叮

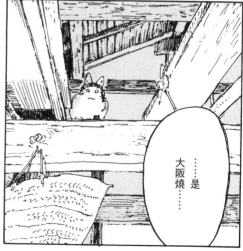

……是大阪燒……

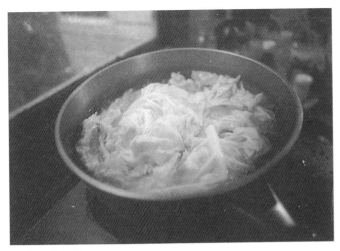

氽燙高麗菜

跟著以下的做法，成品就不是大阪燒，而是蛋糕唷。

1

將粉狀物過篩

4

再加入高麗菜、肉桂粉與葡萄乾

2

將砂糖加入奶油後打發

5

將篩過的粉一點一點加進去，大略攪散即可，不要攪拌得太過頭了。

3

在 2. 中加入雞蛋，並攪拌均勻。

6

放入烤模內，烤箱預熱 180 度，烤約 50 分鐘至一小時。

高麗菜蛋糕
磅蛋糕烤模 18*8*6cm 一個份

麵粉	150 克
水煮高麗菜（切碎）	150 克
砂糖	70 克
奶油	50 克
鬆餅粉	1 又 1/2 茶匙
雞蛋	2 個
葡萄乾	1 大匙
肉桂粉	1 茶匙

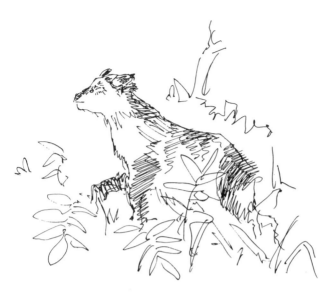

某天我在田裡
除草的時候，
聽見旁邊的叢林裡
傳出沙沙沙的聲音，
「是熊嗎？」我心想，
身體也因害怕而僵住了。
結果跑出來的是一隻鬣羚，
還真是鬆了一大口氣啊。

窯烤麵包

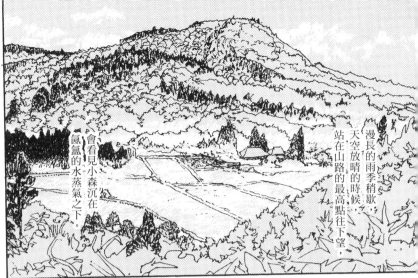

漫長的雨季稍歇，天空放晴的時候，站在山路的最高點往下望，

會看見小森沉在氤氳的水蒸氣之下。

小森位處盆地的底部，

土壤中飽含的水蒸氣，不停劇烈地向上蒸散著。

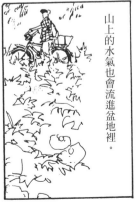

山上的水氣也會流進盆地裡。

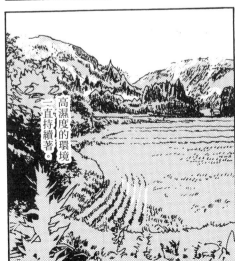

高濕度的環境一直持續著。

空氣就像是濕襯衫一樣，緊貼著肌膚。

濕度接近百分之百的空氣產生了阻力，

彷彿穿上蛙鞋，就可以在空中游泳。

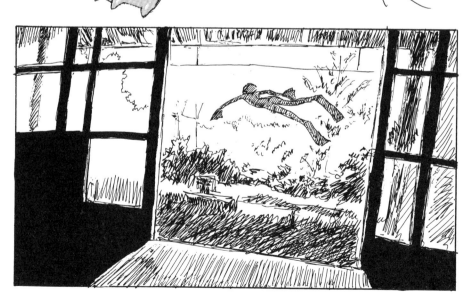

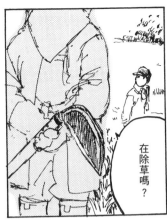

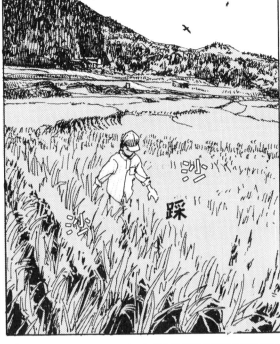

在除草嗎？

不讓空氣
流動的話，
覺得稻子好像
快要生病了。

田裡雜草的生命力
也變得非常強健，

是呀，
不能讓露水一直
沾在葉子上呀。

昨天才從土裡
挖出來的艾草，

今天居然已經從
根部爆出新芽，
真是太驚人了。

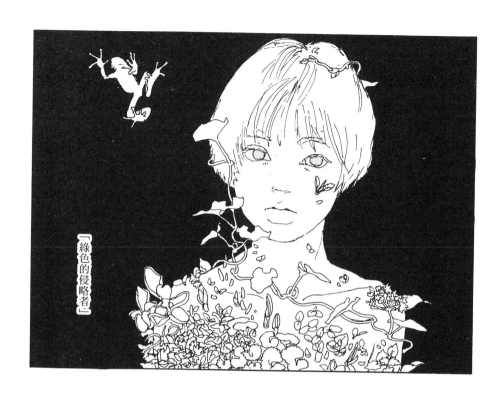

「綠色的侵略者」

田裡、
路上，
到處都被雜草
覆蓋了。

沙沙

怎麼拔、
怎麼割都
沒有用…

啊

連挖果醬用的木匙，

也發霉了…

衣服不管晾了多久，都不會乾。

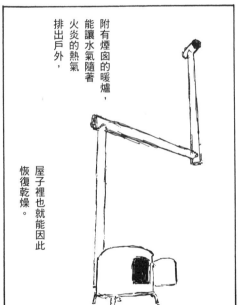

附有煙囪的暖爐，能讓水氣隨著火炎的熱氣排出戶外，

屋子裡也就能因此恢復乾燥。

可惡，我真的受夠了！

我要派暖爐登場了！

雖然很熱，

但是為了對抗黴菌，也別無他法。

不過光只是熱，也會悶出病來的。

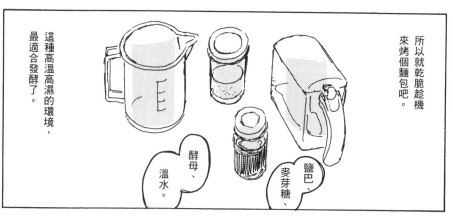

所以就乾脆趁機來烤個麵包吧。

酵母、溫水。

鹽巴、麥芽糖、

這種高溫高濕的環境，最適合發酵了。

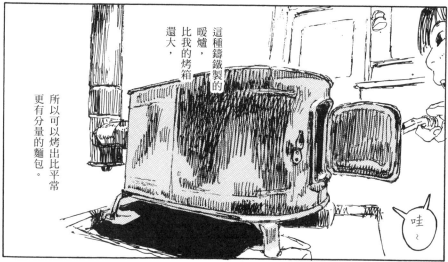

這種鑄鐵製的暖爐，比我的烤箱還大，

所以可以烤出比平常更有分量的麵包。

哇～

小森沒有種小麥的人家。

因為收成期和雨季重疊，無法曬乾麥子，而麥子不乾就沒辦法保存。

104

雖然是這樣，不過以前還是有人在種，

不過在政府鼓勵稻米增產的時代，麥田都改為水田，之後就沒人種小麥了。

最後是麵粉。

因此，我們做麵包都是用買來的麵粉。

縣產地

麵疙瘩

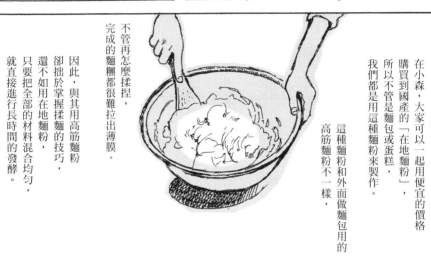

在小森，大家可以一起用便宜的價格購買到國產的「在地麵粉」，所以不管是麵包或蛋糕，我們都是用這種麵粉來製作。

這種麵粉和外面做麵包用的高筋麵粉不一樣。

因此，與其用高筋麵粉卻拙於掌握揉麵的技巧，還不如用在地麵粉，只要把全部的材料混合均勻，就直接進行長時間的發酵。

不管再怎麼揉捏，完成的麵糰都很難拉出薄膜。

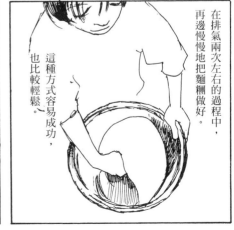

在排氣兩次左右的過程中，再邊慢慢地把麵糰做好。

這種方式容易成功，也比較輕鬆。

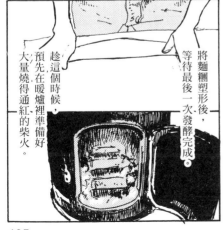

將麵糰塑形後，等待最後一次發酵完成。

趁這個時候，預先在暖爐裡準備好大量燒得通紅的柴火。

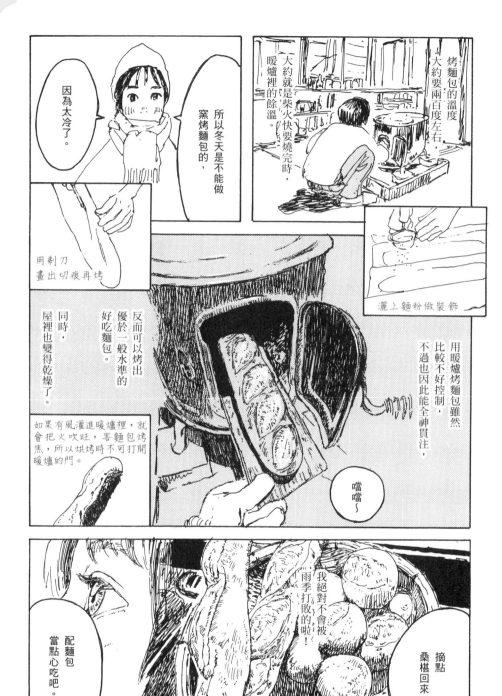

烤麵包的溫度
大約要兩百度左右。
大約就是柴火快要燒完時，
暖爐裡的餘溫。

所以冬天是不能做
窯烤麵包的，

因為太冷了。

灑上麵粉做裝飾

用剃刀
畫出切痕再烤

反而可以烤出
優於一般水準的
好吃麵包。

同時，
屋裡也變得乾燥了。

如果有風灌進暖爐裡，就
會把火吹旺，害麵包烤
焦，所以烘烤時不可打開
暖爐的門。

用暖爐烤麵包雖然
比較不好控制，
不過也因此能全神貫注，

噹噹～

我絕對不會被
雨季打敗的啦！

摘點
桑椹回來，

配麵包
當點心吃吧。

10th dish 窯烤麵包 完

發酵好的麵糰

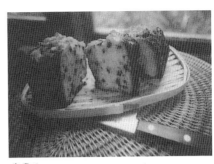

這是我用暖爐試做的，
烤焦的巧克力豆麵包。

我通常都使用市面上賣的速發乾酵母粉。

雖然也試過天然酵母，不過偶爾只做一人份的時候，程序就變得很複雜，所以後來就只在一時衝動下，才會用天然酵母來做麵包。

水的比例取決於麵粉的狀態，差異真的是蠻大的，所以要一邊觀察麵糰的狀況，一邊加水。

舉例來說，新鮮的麵粉因為本身含水量多，就算只加一點點的水，麵糰也會變得很濕黏。

而麵糰的硬度還是跟耳垂差不多的，做起麵包最順手。

速發乾酵母粉的比例，以250公克的麵粉兌一茶匙（3公克）酵母粉為基準，

不過如果想讓麵糰長時間發酵的話，可以再放少一點。

要是酵母粉放得太少，就要耐心等待發酵完成，

放太多的話會發酵得很快，

但這時候只要早點放進烤箱就可以了。

稲葉上若出現了
鐵鏽色的斑點，
這是稻熱病的病徵。
所幸我們田裡的稻熱病
只感染到葉子就治好了，
要是蔓延到稻穗本身，
就會影響收成。

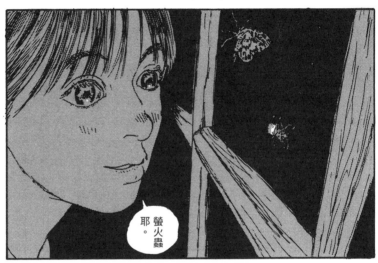

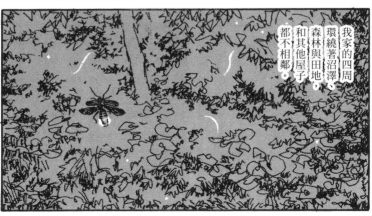

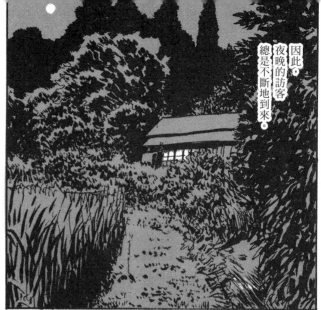

因此，夜晚的訪客總是不斷地到來。

啪

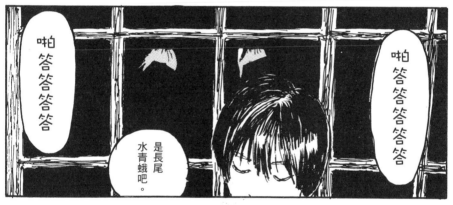

啪答答答

啪答答答答答

是長尾水青蛾吧。

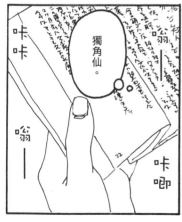

卡卡

獨角仙。

嗡—

咔唧

啪答答答答

啪答

啪答答答答答

啪答

110

咔
喳

啪
答
啪
答

唧
吱
—

唧
吱
—

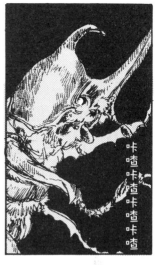

咔喳
咔喳
咔喳
咔喳

屋旁的小溪裡，水量很少。

好冰喔～

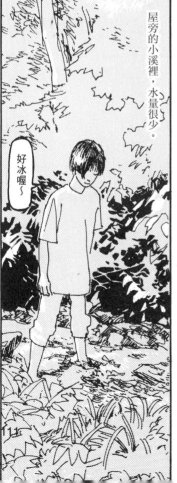

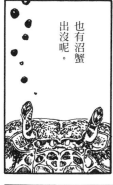

即便如此，
偶爾還是會在這裡
看到從溪流裡
溯流而上的岩魚，

也有沼蟹
出沒呢。

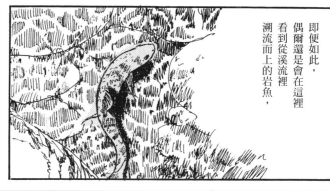

他們橫行無阻，
有時還會
爬進田裡，

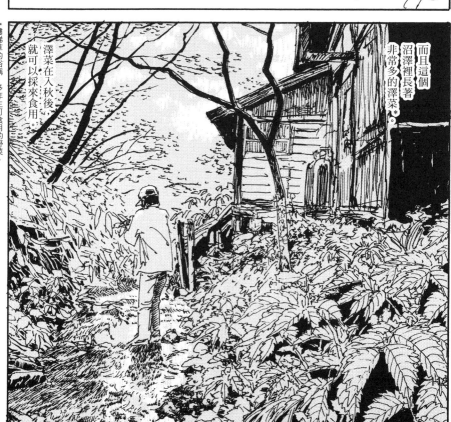

而且這個
沼澤裡長著
非常多的澤菜*。

澤菜在入秋後，
就可以採來食用。

*樓梯草的俗稱，多年生可食用的野菜。

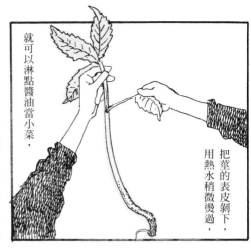

就可以淋點醬油當小菜，

把莖的表皮剝下，

用熱水稍微燙過，

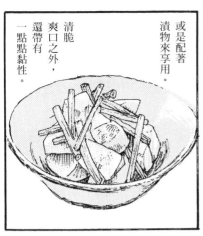

清脆爽口之外，

還帶有一點點黏性。

或是配著漬物來享用。

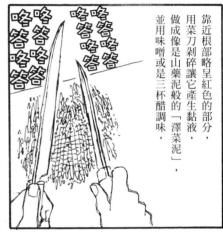

靠近根部略呈紅色的部分，

用菜刀剁碎讓它產生黏液，

做成像是山藥泥般的「澤菜泥」，

並用味噌或是三杯醋調味。

咯咯咯咯咯咯咯咯咯

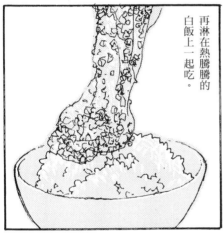

再淋在熱騰騰的白飯上一起吃。

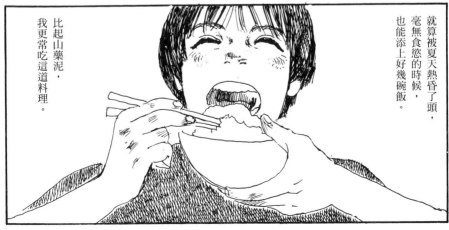

就算被夏天熱昏了頭，

毫無食慾的時候，

也能添上好幾碗飯。

比起山藥泥，

我更常吃這道料理。

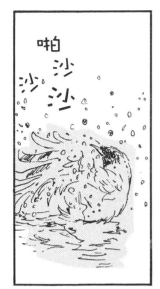

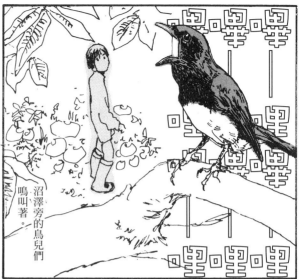

沼澤旁的鳥兒們鳴叫著。

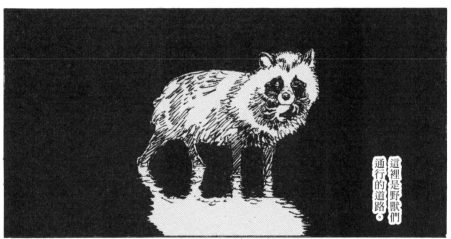

這裡是野獸們通行的道路。

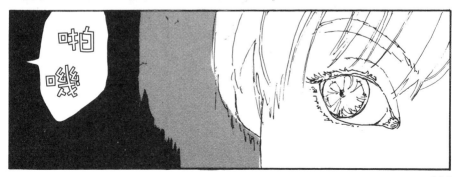

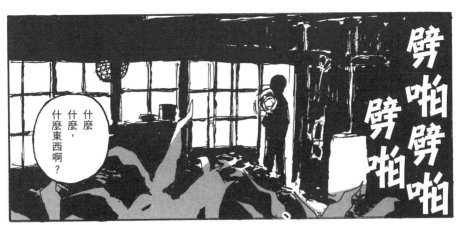

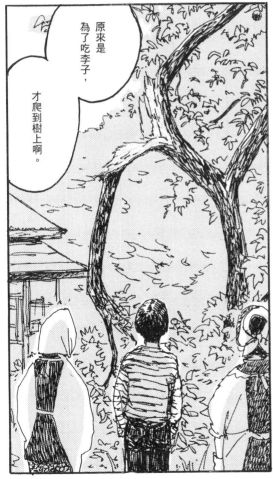

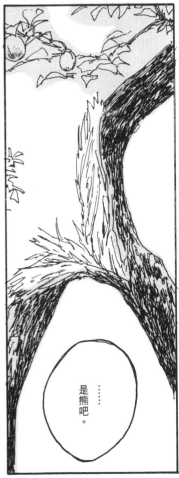

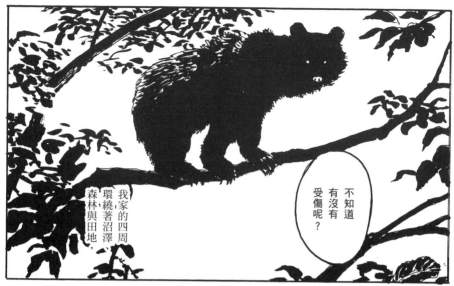

不知道有沒有受傷呢？

我家的四周環繞著沼澤、森林與田地。

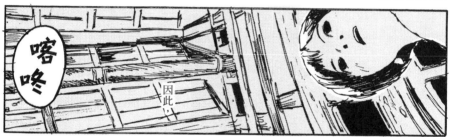

因此⋯⋯

喀咚⋯

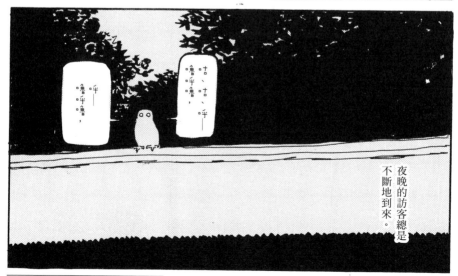

夜晚的訪客總是不斷地到來。

11th dish 澤菜（樓梯草）完

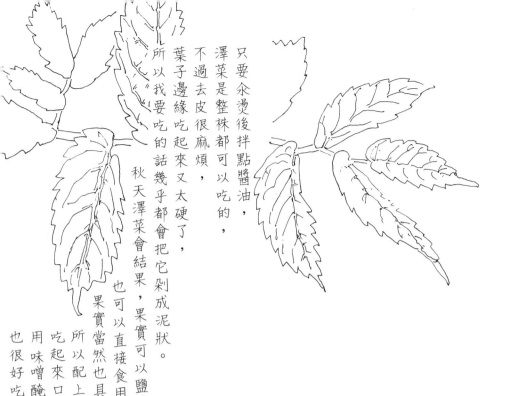

只要汆燙後拌點醬油，

澤菜是整株都可以吃的，

不過去皮很麻煩，

葉子邊緣吃起來又太硬了，

所以我要吃的話幾乎都會把它剁成泥狀。

秋天澤菜會結果，果實可以鹽漬保存，

也可以直接食用，或是用滾水燙一下再吃。

果實當然也具有黏滑感，

所以配上醋味的料理，

吃起來口感蠻有趣的。

用味噌醃則會變得又脆又順口，

也很好吃。

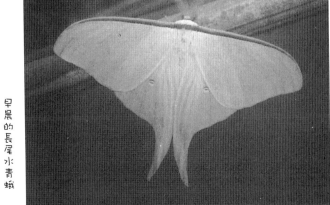

早晨的長尾水青蛾

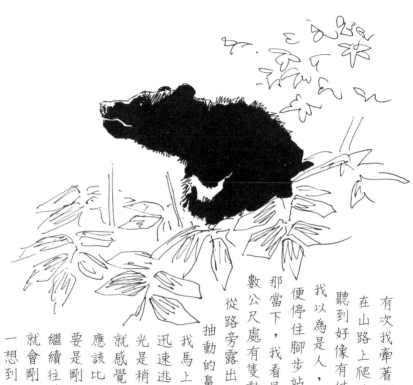

有次我牽著腳踏車，在山路上爬坡的時候，聽到好像有什麼東西撥開樹叢，我以為是人，便停住腳步站在原地。

那當下，我看見前方數公尺處有隻動物，從路旁露出了抽動的鼻尖，嗅聞著氣味。

我馬上就「颯」地轉身，迅速逃跑了。

光是稍微瞄到這一眼，就感覺到對方的體型應該比我大上有三倍之多，要是剛才沒有停下腳步，繼續往前走的話，就會剛好碰個正著吧。

一想到這點，我便冷汗直流。

這就是我和熊的第一次邂逅。

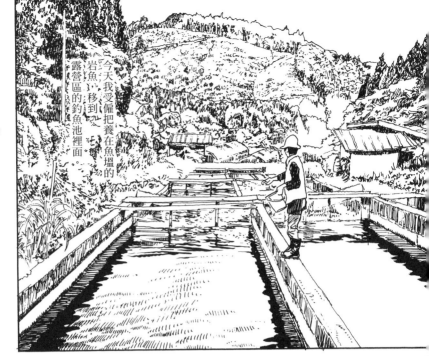

12th dish

岩魚

今天我受僱把養在魚塭的岩魚、移到露營區的釣魚池裡面。

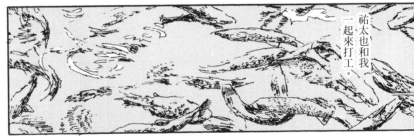

祐太也和我一起來打工。

唰 唰

來喔喔

要換我來嗎？

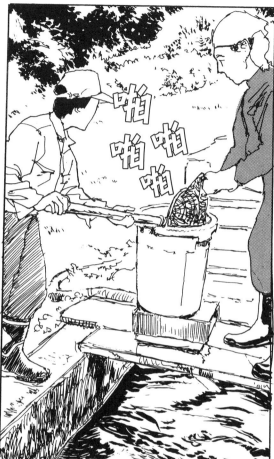

啪
啪啪
啪

不用。

唰

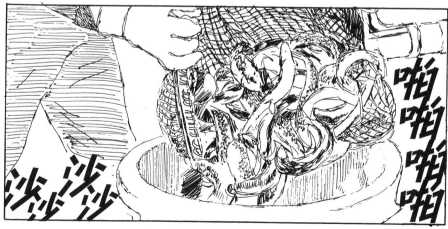

啪啪啪啪

沙沙沙沙

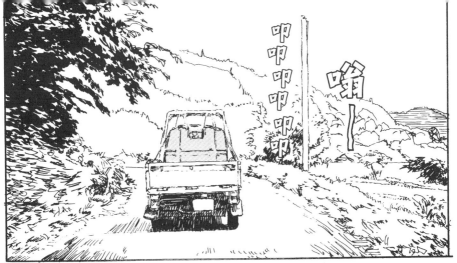

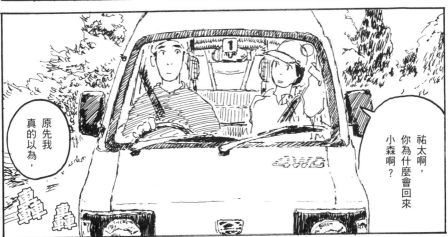

祐太啊，
你為什麼會回來
小森啊？

原先我
真的以為，

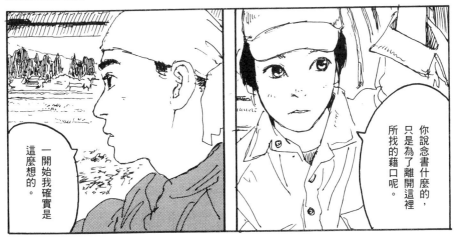

你說念書什麼的，
只是為了離開這裡
所找的藉口呢。

一開始我確實是
這麼想的。

一、二⋯

所以我還在都市裡找了一份工作。

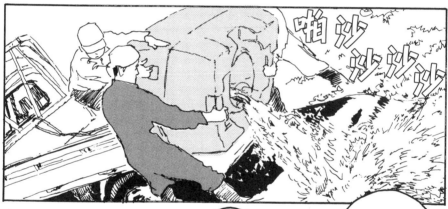
啪沙沙沙沙

該怎麼說呢，小森和大都市，這兩邊的人使用的語言是不一樣的。

我指的並不是「方言」之類這種說話的方式。

嗶

像是說用自己的身體，親身下去做，

在這個過程當中產生自己的感受和思考，

然後用自己的話表達給人家知道，事情不是應該就是這麼單純嗎？

我們會尊敬有許多這種經驗的人對吧？

也會信任他。

但是都市裡面，明明什麼都不做，卻裝做無所不知的樣子，

只是把別人的經驗和成果從右邊搬到左邊，越是這樣的人越自以為是。

被迫要聽這些膚淺的人說一些空洞的話，我已經受夠了。

咻

辛苦兩位啦～

我們來吃岩魚吧。

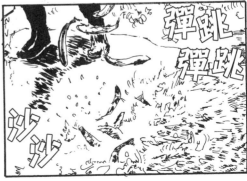

彈跳彈跳
沙沙

123

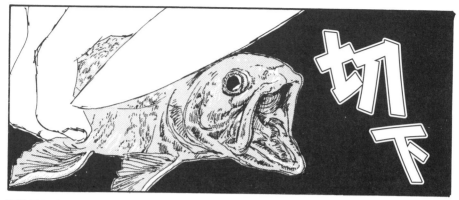

切下

刺

刮刮刮

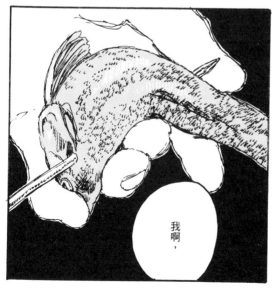

我啊,

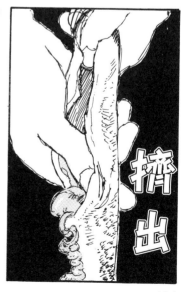

擠出

124

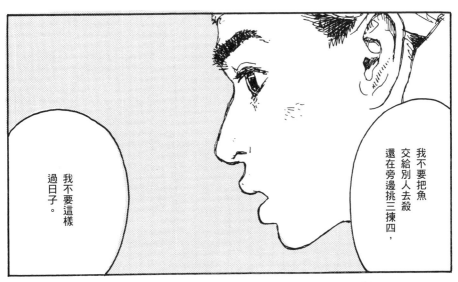

我不要把魚交給別人去殺還在旁邊挑三揀四，

我不要這樣過日子。

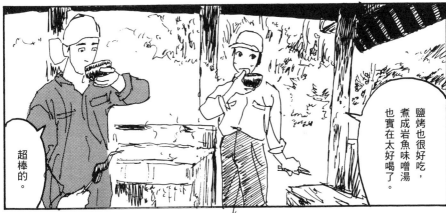

鹽烤也很好吃，煮成岩魚味噌湯也實在太好喝了。

超棒的。

好吃吧。

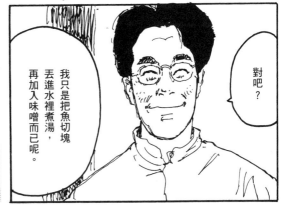

我只是把魚切塊丟進水裡煮湯，再加入味噌而已呢。

對吧？

125

離開小森後，

噗噗

我才體會到小森的人們⋯還有我父母都很值得尊敬。

因為他們的生活方式讓他們所說的話很有內涵。

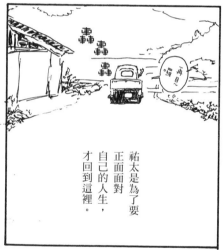

轟轟轟

再見。

祐太是為了要正面面對自己的人生，才回到這裡。

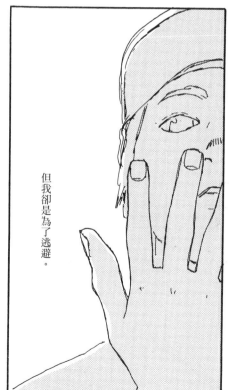

但我卻是為了逃避。

啪

12th dish 岩魚 完

'03 6.23

為了去除岩魚味噌湯的腥味，可以灑把蔥花，或是放入生薑，白蘿蔔絲之類的味道也很搭。

不過還是鹽烤最讚了！

割下來的雜草，
我都堆在水田的旁邊，
有一次，
我心想底部應該變成
堆肥了吧？
便將草堆翻面，
就看到很大隻的獨角仙幼蟲
四處鑽出來，
每隻都是又圓又胖，
看起來非常健康的樣子。
我後來把牠們都放回原位了，
不知道牠們有沒有順利地
羽化成為獨角仙呢？

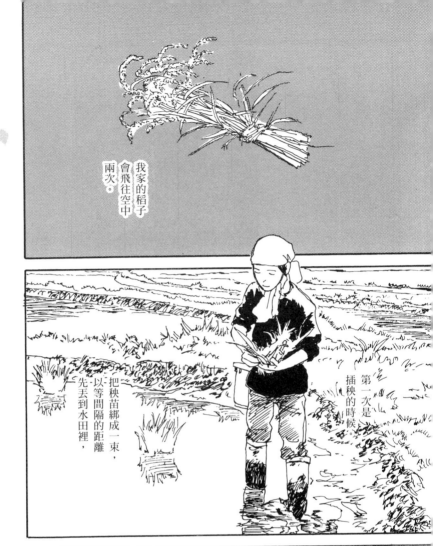

核桃飯

13th dish

我家的稻子會飛往空中兩次。

第一次是插秧的時候。

把秧苗綁成一束，以等間隔的距離先丟到水田裡，

這樣就可以省去來回補充秧苗的力氣和時間了。

啪沙

沙沙沙

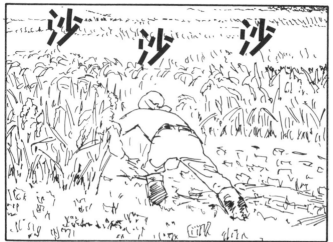

第二次則是收成的時候。

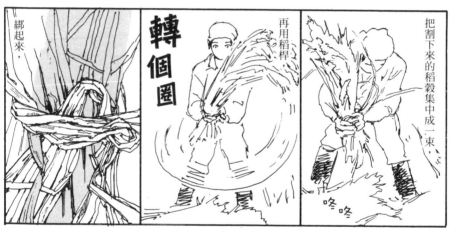

綁起來，

轉個圈

再用稻桿，

把割下來的稻穀集中成一束，

咚咚

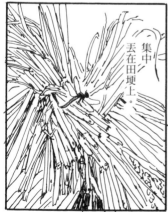

集中丟在田埂上。

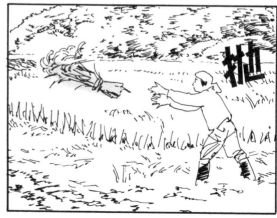

拋

一直以來，每逢稻米收成的時節，我們家都是吃核桃飯當中餐。

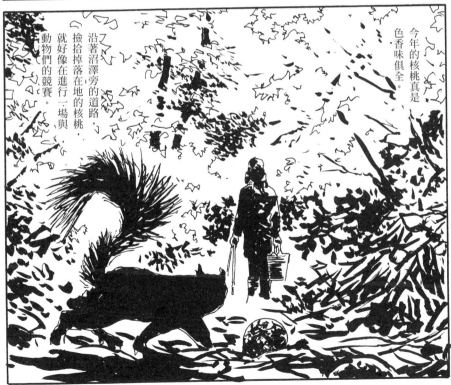

今年的核桃真是色香味俱全。

沿著沼澤旁的道路，撿拾掉落在地的核桃，就好像在進行一場與動物們的競賽。

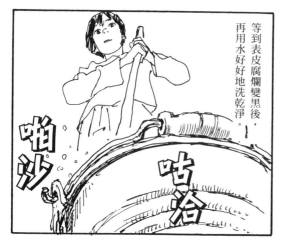

等到表皮腐爛變黑後，再用水好好地洗乾淨。

啪沙

咕洛

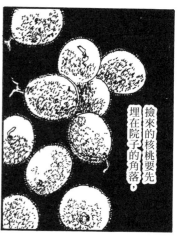

撿來的核桃要先埋在院子的角落。

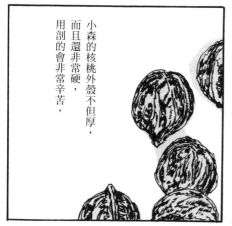

小森的核桃外殼不但厚，而且還非常硬，用剖的會非常辛苦，

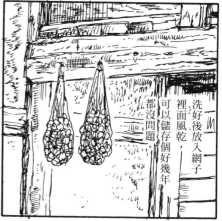

洗好後放入網子裡面風乾，可以儲存個好幾年都沒問題。

嗒啦

所以我會用毛巾包起核桃，再用鐵鎚一敲！

將硬殼的碎片
仔細地挑出來，

要是沒挑到
咬下去牙齒可是會缺角的。

將核桃放入磨缽中
用力磨成糊狀，

嘶
嘶

拌入洗好的米裡面，

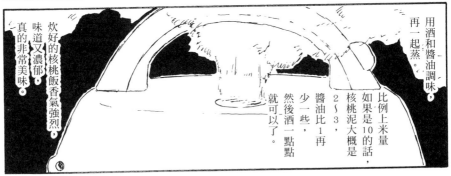

用酒和醬油調味，
再一起蒸。

比例上米量
如果是10的話，
核桃泥大概是
2～3，
醬油比1再
少一些，
然後酒一點點
就可以了。

炊好的核桃飯香氣強烈，
味道又濃郁，
真的非常美味。

開動囉～

133

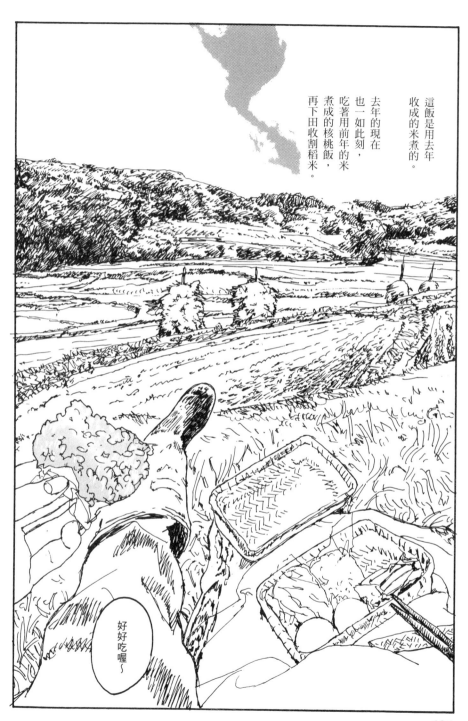

這飯是用去年
收成的米煮的。

去年的現在
也一如此刻,
吃著用前年的米
煮成的核桃飯,
再下田收割稻米。

好好吃喔~

134

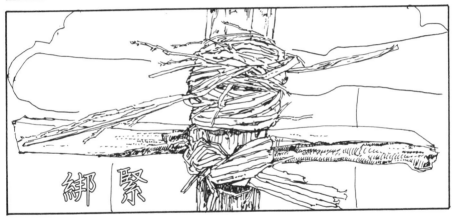
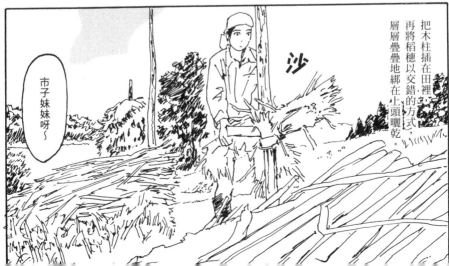

真是大豐收呢。

嗯，還算可以啦。

夠自己吃了。

……是嗎。

沒有那樣的人呢。

嗯……

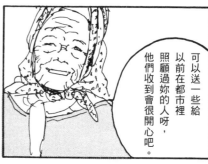

可以送一些給以前在都市裡照顧過妳的人呀，他們收到會很開心吧。

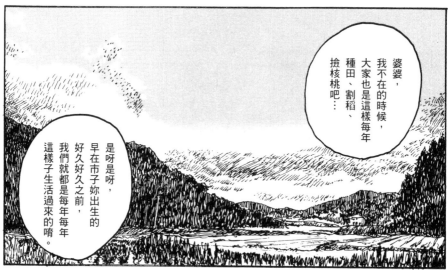

婆婆，我不在的時候，大家也是這樣每年種田、割稻、撿核桃吧…

是呀是呀，早在市子妳出生的好久好久之前，我們就都是每年每年這樣子生活過來的唷。

13th dish 核桃飯 完

1

把米用清水淘洗乾淨。

2

炒黑芝麻，
再放入磨缽裡粗略磨過，
並加入醬油與砂糖
攪拌均勻。

3

拌入白米中，
用一般的水量蒸熟
即可食用。

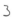

黑芝麻飯

米	3 合（一合約 180ml）
黑芝麻	1/3 合
醬油	1/3 合
砂糖	約兩大匙（略少）

用黑芝麻代替核桃，做成「黑芝麻飯」，也是蠻不錯的唷。

夏夜裡，大腹鬼蛛會在屋簷下或是院子的樹木下方，結起又大又圓的蜘蛛網。

這些場所基本上都是人類通行的地方，所以半夜起床去上廁所的時候，總是撞進蜘蛛網裡，黏得滿頭都是，真令人困擾。

（我們家的廁所在玄關的外面）

但我想，好不容易結好的網子卻被我們弄破了，困擾的反倒是鬼蛛才對吧。

14th dish
栗子澀皮煮

最近很流行栗子澀皮煮。

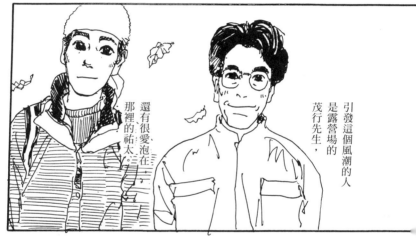

引發這個風潮的人是露營場的茂行先生,

還有很愛泡在那裡的祐太。

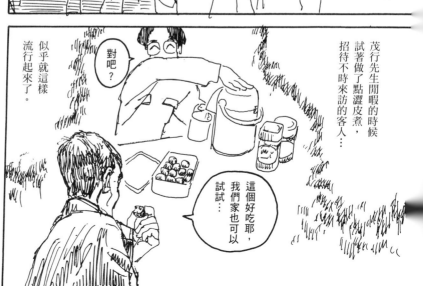

茂行先生閒暇的時候試著做了點澀皮煮,招待不時來訪的客人…

這個好吃耶,我們家也可以試試…

對吧?

似乎就這樣流行起來了。

嗡嗡嗡
嗡嗡
嗡

嘰伊伊咿咿咿

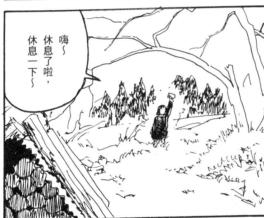

嗨～休息了啦，休息一下～

嗡嗡

呼！

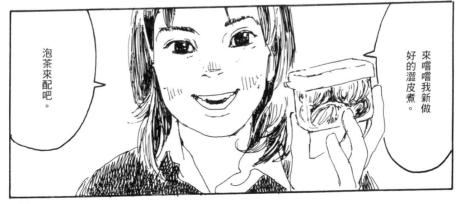

泡茶來配吧。

來嚐嚐我新做好的澀皮煮。

哎呀，小紀也在呢。

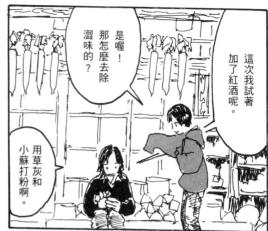

這次我試著加了紅酒呢。

是喔！那怎麼去除澀味的？

用草灰和小蘇打粉啊。

我聽到鏈鋸的聲音，

就想帶些點心過來給妳。今天我家老頭子去山裡工作，所以就做了點給他帶著。

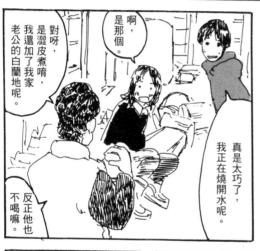

啊，是那個。

對呀，是澀皮煮唷，我還加了我家老公的白蘭地呢。

真是太巧了，我正在燒開水呢。

反正他也不喝嘛。

嗶嗶嗶嗶

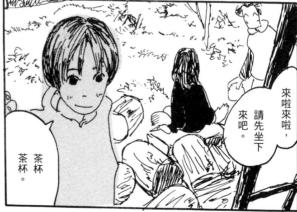

來啦來啦，請先坐下來吧。

茶杯茶杯。

142

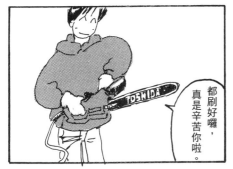

都刷好囉，真是辛苦你啦。

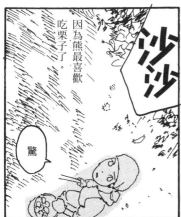

因為熊最喜歡吃栗子了。

驚

撿栗子的時候，要留意四周是否有熊出沒。

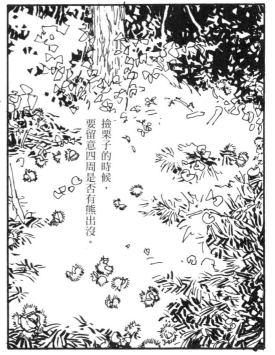

嘎嘎

143

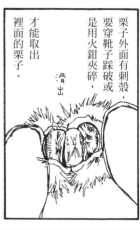

栗子外面有刺殼，
要穿靴子踩破或
是用火鉗夾碎，
才能取出
裡面的栗子。

滑出

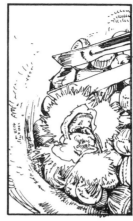

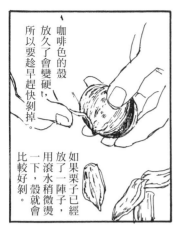

咖啡色的殼
放久了會變硬，
所以要趁早趕快剝掉。

如果栗子已經
放了一陣子，
用滾水稍微燙
一下，殼就會
比較好剝。

然後把剝好殼的栗子
浸泡在加了草木灰或
小蘇打粉的水中，
靜置二晚。

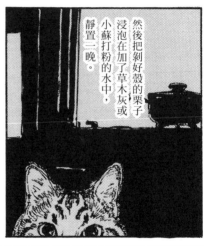

隔天
直接加熱鍋子，
用小火煮三十分鐘左右。

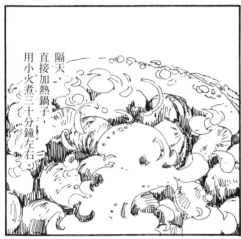

差不多
應該煮好了吧

換水後再煮三十分鐘，
接著一直重複這
兩個步驟，
直到水變得透明，
顏色接近白酒。

此時鍋裡的水
會呈現深黑色。

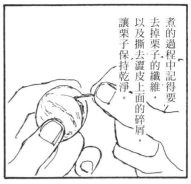

煮的過程中記得要去掉栗子的纖維，以及撕去澀皮上面的碎屑，讓栗子保持乾淨。

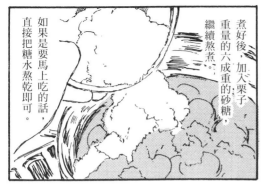

煮好後，加入栗子重量的六成重的砂糖，繼續熬煮。

如果是要馬上吃的話，直接把糖水熬乾即可。

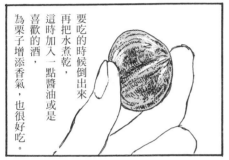

要吃的時候撈出來再把水煮乾，這時加入一點醬油或是喜歡的酒，為栗子增添香氣，也很好吃。

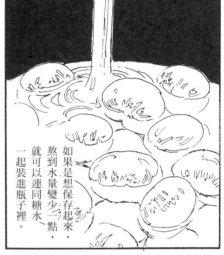

如果是想保存起來，熬到水量變少一點，就可以連同糖水一起裝進瓶子裡。

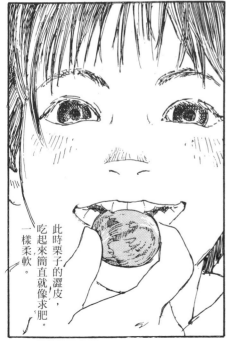

此時栗子的澀皮，吃起來簡直就像求肥*一樣柔軟。

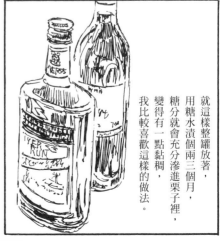

就這樣整罐放著，用糖水漬個兩三個月，糖分就會充分滲進栗子裡，變得有一點黏稠，我比較喜歡這樣的做法。

*和菓子的一種，用蒸過的糯米粉與砂糖、水飴混合後加以揉捏，像薄的麻糬般具有延展性，大福的外皮就是求肥的一種。

栗樹的木材
大多都具有
容易劈開的特性，

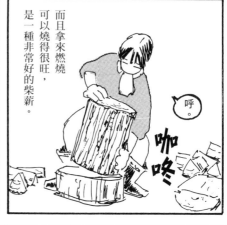

而且拿來燃燒
可以燒得很旺，
是一種非常好的柴薪。

呼。

栗子召喚了
寒冷的冬季，
來到小森。

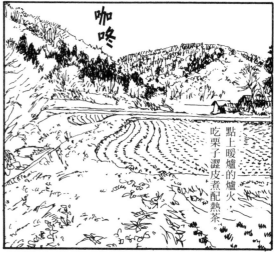

點上暖爐的爐火，
吃栗子澀皮煮配熱茶。

14th dish 栗子澀皮煮 完

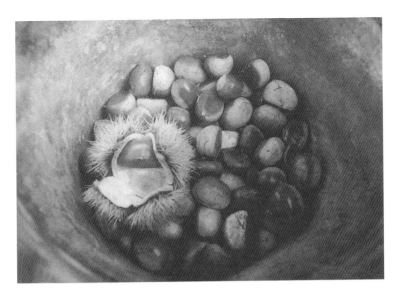

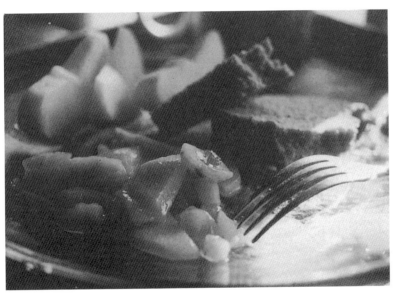

糖漬栗子、煎蘋果與香蕉麵包，
這是我某天的早餐。

要做糖漬栗子，
先準備好水和糖 1:1 的比例煮成的糖漿，
接著用鹽水煮栗子，煮到栗子變軟，
再把栗子放進糖漿裡面，煮到糖漿沸騰再關火，
然後靜置一晚即可。

在水田裡，

充滿著五花八門的生物，

因而會有吃牠們維生的生物又聚集於此，

然後再有又吃那些生物維生的生物⋯⋯

因此，

稍微蹲低一點，

用不同的角度

觀察水田，

看起來真像是

一個巨大的

叢林呢。

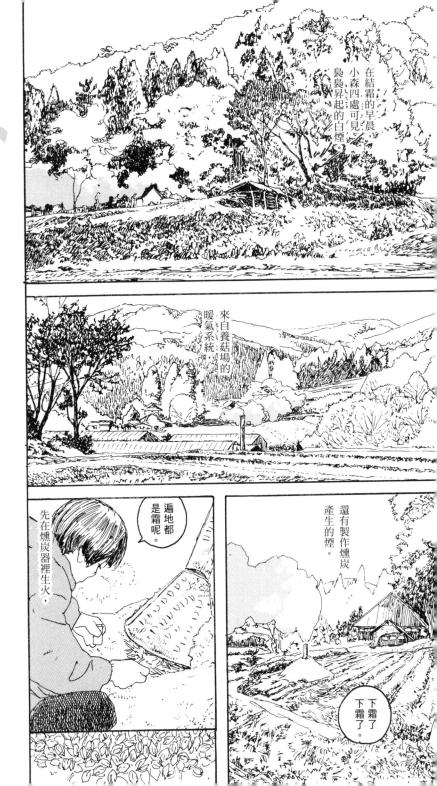

15th dish
胡蘿蔔與青菜

在結霜的早晨，
小森四處可見
農農昇起的白煙。

來自養菇場的
暖氣系統，

還有製作燻炭
產生的煙。

下霜了。
下霜了。

遍地都
是霜呢。

先在燻炭器裡生火，

把它灑在水田或是田裡，對改善土質有很大的幫助。

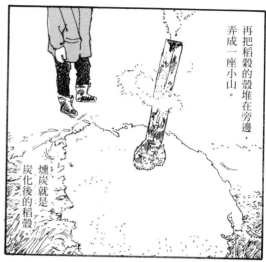

再把稻穀的殼堆在旁邊，弄成一座小山。

燻炭就是炭化後的稻殼

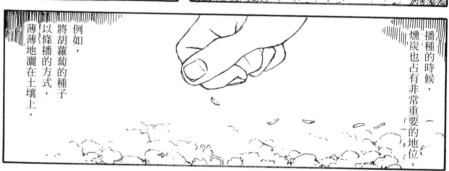

播種的時候，燻炭也占有非常重要的地位。

例如，將胡蘿蔔的種子以條播的方式，薄薄地灑在土壤上，

也有保濕的功能，讓土不會變得太乾，而且還可以保溫。

就可以防止土壤在大雨沖刷下硬化，

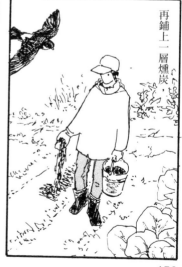

再鋪上一層燻炭，

母親也可以炒得很好吃。

就算是過了採收期而長得太老的青菜，

不管加了蒜頭或是沒加，

滋滋滋滋滋

纖維好多喔。

換我來炒，就⋯應該不用先汆燙才對啊。

不管放了蔥或是沒放，

咔咔咔咔

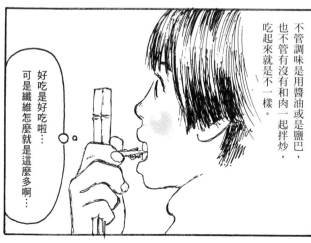

不管調味是用醬油或是鹽巴，也不管有沒有和肉一起拌炒，吃起來就是不一樣。

好吃是好吃啦⋯可是纖維怎麼就是這麼多啊⋯

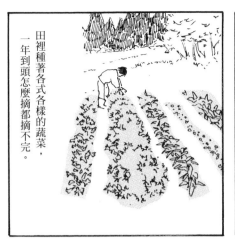

田裡種著各式各樣的蔬菜，一年到頭怎麼摘都摘不完。

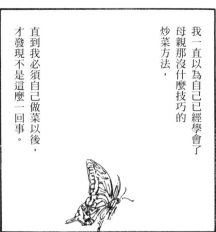

我一直以為自己已經學會了母親那沒什麼技巧的炒菜方法，直到我必須自己做菜以後，才發現不是這麼一回事。

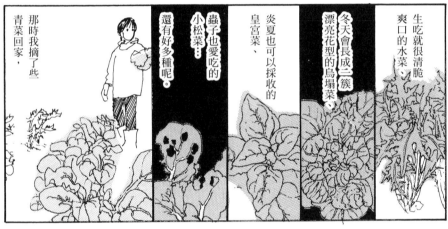

那時我摘了些青菜回家，

蟲子也愛吃的小松菜……還有好多種呢。

炎夏也可以採收的皇宮菜、

冬天會長成三簇漂亮花型的烏塌菜、

生吃就很清脆爽口的水菜、

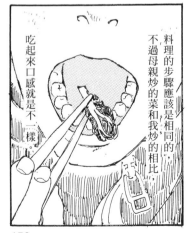

料理的步驟應該是相同的，不過母親炒的菜和我炒的相比，吃起來口感就是不一樣。

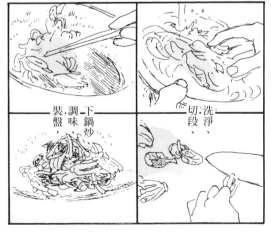

洗淨·切段

下鍋炒調味裝盤

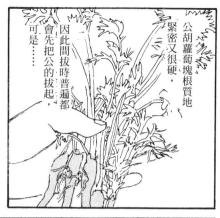

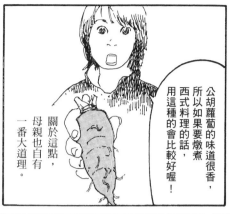

因此間拔時普遍都會先把公的拔起，可是……

公胡蘿蔔塊根質地緊密又很硬，

公胡蘿蔔的味道很香，所以如果要燉煮西式料理的話，用這種的會比較好喔！

關於這點，母親也自有一番大道理。

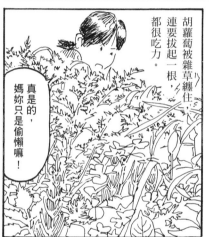

不過當我看見胡蘿蔔田長滿了雜草，就明白前面所說的一切，都只是懶得間拔的藉口罷了。

胡蘿蔔被雜草纏住，連要拔起一根，都很吃力。

真是的，媽妳只是偷懶嘛！

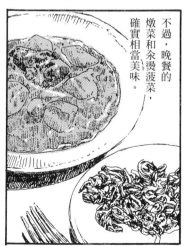

才不是呢！那些胡蘿蔔發芽的時候沒長好，所以才要讓它們跟雜草互相競爭啊！

這是所謂的自然農法啦！

少騙人了！

懶惰鬼！

不過，晚餐的燉菜和汆燙波菜，確實相當美味。

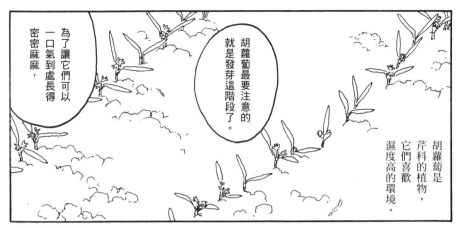

胡蘿蔔是芹科的植物，它們喜歡濕度高的環境。

胡蘿蔔最要注意的就是發芽這階段了。

為了讓它們可以一口氣到處長得密密麻麻，

間拔也可以晚點再進行沒關係。

胡蘿蔔就是要讓它們彼此競爭成長，不然就不會長得好喔。

母

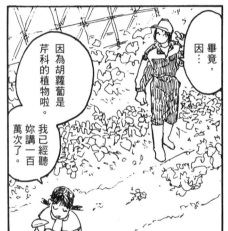

因為胡蘿蔔是芹科的植物啦。我已經聽妳講一百萬次了。

畢竟，因…

我回來了～

啊，來的正好，來拔胡蘿蔔囉。

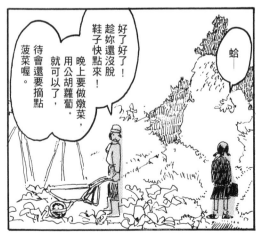

好了好了！趁妳還沒脫鞋子快點來！晚上要做燉菜，用公胡蘿蔔*就可以了，待會還要摘點菠菜喔。

蛤

151　*譯註：公胡蘿蔔原文為「男株」，特徵是靠近根部的莖帶有少許紅色，
這種紅蘿蔔初期生長快速但塊根部分窄小質硬，通常會在間拔時將之
拔起，讓莖部全是綠色的女株胡蘿蔔有更多的成長空間。

啊，
去得掉，
去得掉耶。

某天我在去
芹菜纖維的時候，
突然想到了。

如果我也先把
青菜的粗纖維
去掉
會怎樣呢？

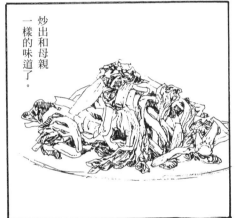

炒出和母親
一樣的味道了。

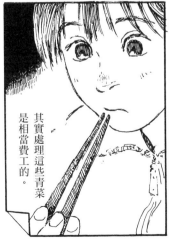

其實處理這些青菜
是相當費工的。

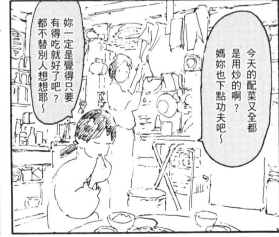

妳
一定是覺得只要
有得吃就好了吧？
都不替別人想想耶～

今天的配菜又全都
是用炒的啊？
媽妳也下點功夫吧～

喵～

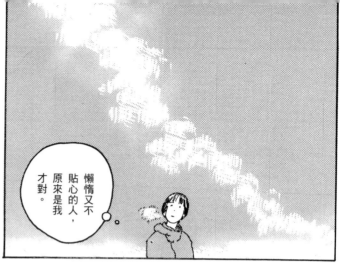

懶惰又不貼心的人，原來是我才對。

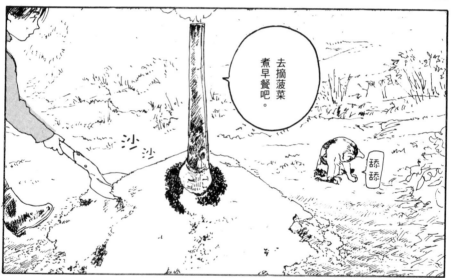

去摘菠菜煮早餐吧。

沙沙

舔舔

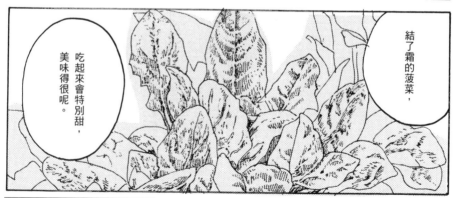

吃起來會特別甜，美味得很呢。

結了霜的菠菜，

15th dish 胡蘿蔔與青菜 完

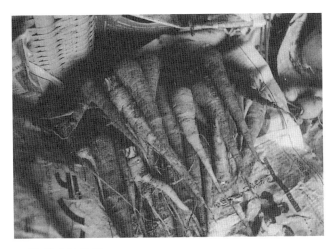

收成的胡蘿蔔

燉煮西式肉類料理的時候，除了原有的食材外，我幾乎都會另外加入切碎的胡蘿蔔絲，以增添菜餚的香氣。

燉牛肉

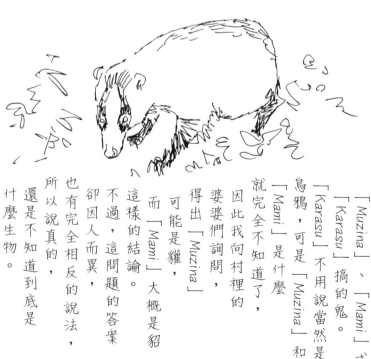

只要西瓜或哈蜜瓜、玉米等作物遭到動物啃壞，大家一定都可以說出是「Muzina」、「Mami」或是「Karasu」搞的鬼。

「Karasu」不用說當然是烏鴉，可是「Muzina」和「Mami」是什麼就完全不知道了，因此我向村裡的婆婆們詢問，得出「Muzina」可能是獾，而「Mami」大概是貂這樣的結論。

不過，這問題的答案卻因人而異，也有完全相反的說法，所以說真的，還是不知道到底是什麼生物。

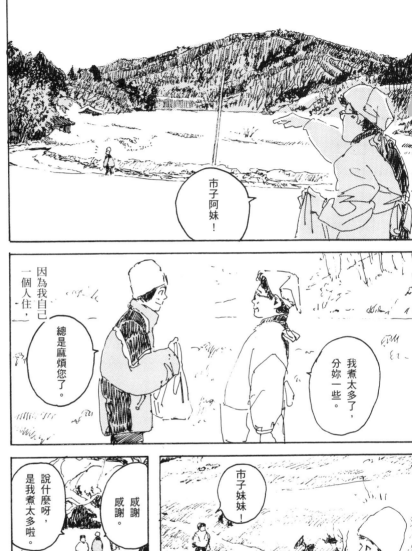

16th dish

蝦子年糕 生薑年糕

市子阿妹！

因為我自己一個人住，

總是麻煩您了。

我煮太多了，分妳一些。

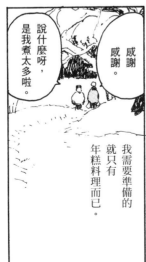

說什麼呀，是我煮太多啦。

感謝感謝。

我需要準備的就只有年糕料理而已。

市子妹妹！

所以過年不會特別準備年菜，每年卻總是有得吃。

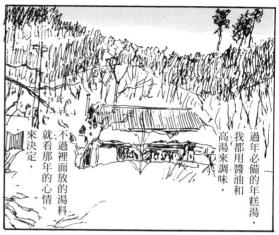

過年必備的年糕湯，我都用醬油和高湯來調味，

不過裡面放的湯料就看那年的心情來決定。

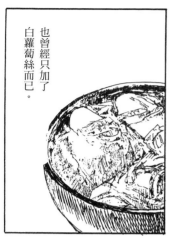

也曾經只加了白蘿蔔絲而已。

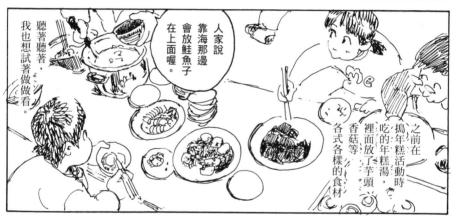

之前在搗年糕活動時吃的年糕湯，裡面放了芋頭、香菇等各式各樣的食材。

人家說靠海那邊會放鮭魚子在上面喔。

聽著聽著，我也想試著做做看。

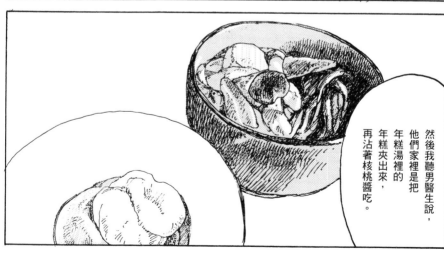

然後我聽男醫生說，他們家裡的年糕湯裡是把年糕夾出來，再沾著核桃醬吃。

過年需要準備的東西裡，沼蝦是其中的一項。

將稻稈紮成束，沉進河川的淤積處或是蓄水池裡。

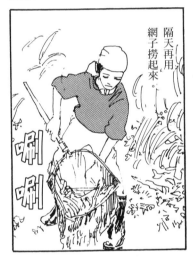

隔天再用網子撈起來。

唰
唰

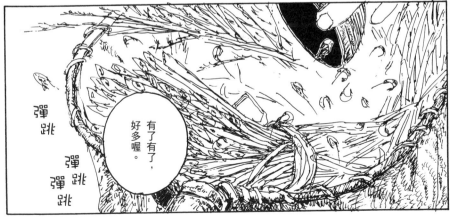

彈跳
彈跳
彈跳

有了有了，好多喔。

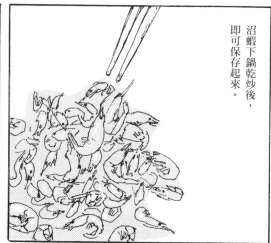

沼蝦下鍋乾炒後，即可保存起來。

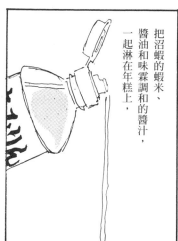

把沼蝦的蝦米、醬油和味霖調和的醬汁，一起淋在年糕上，

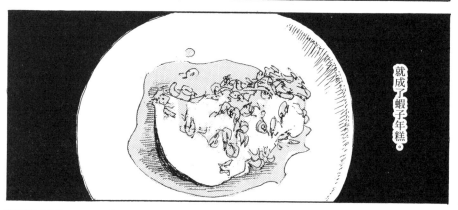

就成了蝦子年糕。

至於生薑年糕，則是先將鮮香菇和胡蘿蔔等切薄片煮湯，並以醬油調味，再用薑汁與太白粉勾芡，就完成了。

初夏時分，
把薑種埋在田裡水分
豐沛的角落，

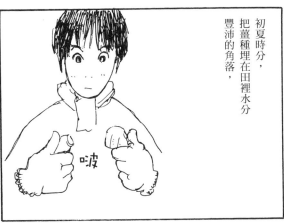

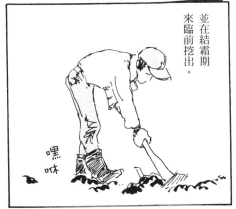

並在結霜期
來臨前挖出。

嘿咻

就這樣，
大年初一的
早晨來臨了。

為避免過度
乾燥或是發霉，
拿來吃的薑要用
冷凍來保存。

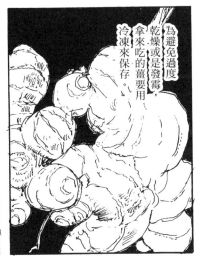

163

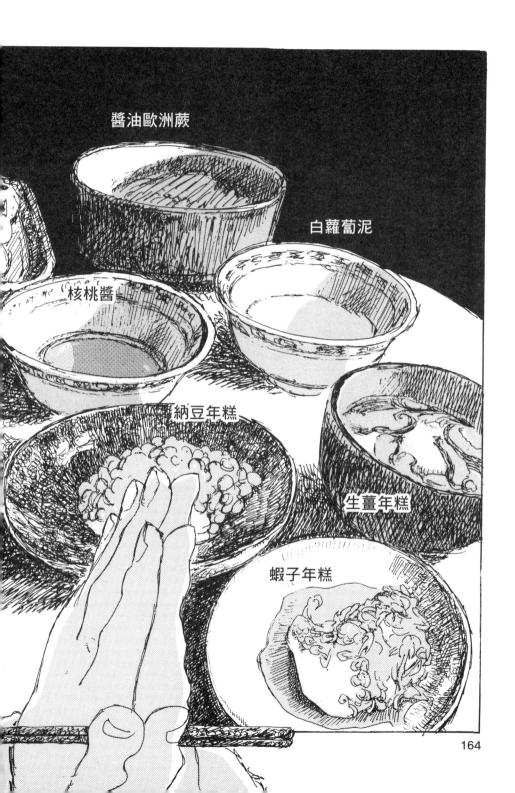

醬油歐洲蕨

白蘿蔔泥

核桃醬

納豆年糕

生薑年糕

蝦子年糕

164

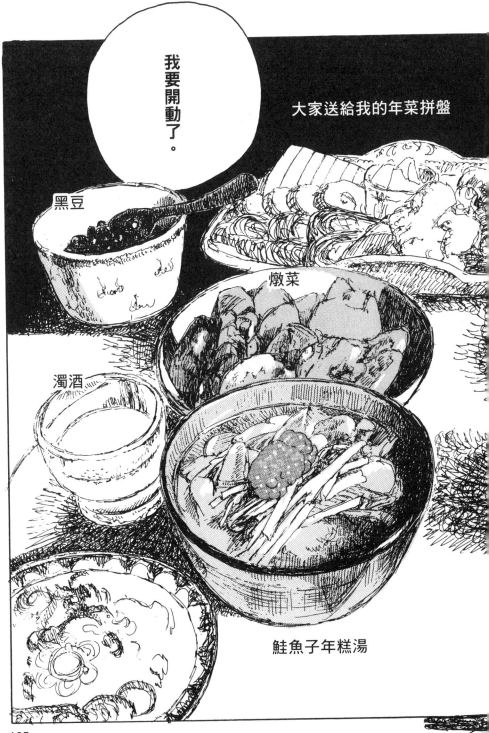

我要開動了。

大家送給我的年菜拼盤

黑豆

燉菜

濁酒

鮭魚子年糕湯

為什麼年糕會
這麼好吃呀～～

芝麻年糕、
荏胡麻籽年糕、
毛豆年糕、
豆腐年糕、
燻肉年糕⋯

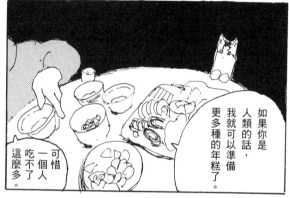

如果你是
人類的話，
我就可以準備
更多種的年糕了。

可惜
一個人
吃不了
這麼多。

雖然這麼說，
不過我已經在煮紅豆了。
因為明天要吃
紅豆年糕湯呢。

�]]]

啁
啁

咕嚕
咕嚕

16th dish 蝦子年糕 生薑年糕 完

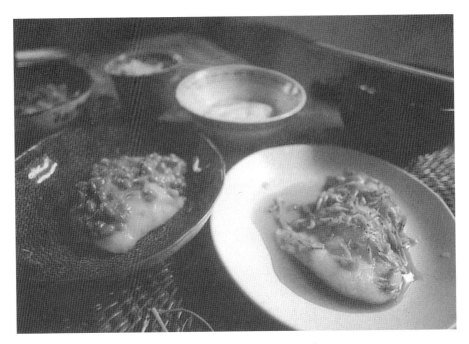

納豆年糕與蝦米年糕

荏胡麻是紫蘇的近
親，種子可以榨
油，葉子也可以拿
來做泡菜之類的，
都非常美味。

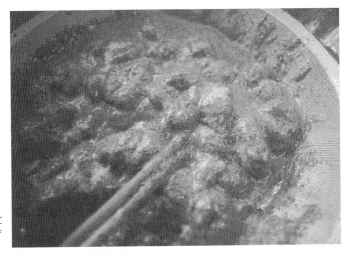

這就是荏胡麻籽年糕。
將黑色的荏胡麻籽炒熟，再加入約
一半分量的醬油和砂糖煮成黏稠的醬汁，
和年糕一起食用。
獨特的香氣真是好吃。

在水田裡耕作的時候，

「啾～哩哩哩哩⋯」的聲音傳進我的耳裡，

這聲音我以前有聽過，是赤翡翠鳥的叫聲。

從前旅行的時候，我常遇見這種鳥類。

迎接早晨的開始。

那聲音彷彿孩童在練習直笛似的喚醒了我，

也曾聽見屋後的樹林裡傳來綠鳩的叫聲，

雖然看不見牠們蹤影，

牠們也並非長居此地，

不過這些讓季節變得更美麗的候鳥，

也是小森的居民之一喔。

Little Forest

小森食光1 完

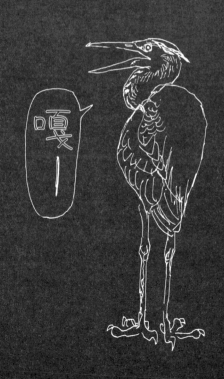

PaperFilm 視覺文學 FC2010

小森食光 1

リトル・フォレスト 1 LITTLE FOREST Vol. 1

作者：五十嵐大介／譯者：黃廷玉
選書・策劃：鄭衍偉（Paper Film Festival 紙映企劃）
編輯：謝至平／排版：漢格科技股份有限公司
發行人：涂玉雲／出版：臉譜出版

發行：英屬蓋曼群島商家庭傳媒股份有限公司城邦分公司
台北市中山區民生東路 141 號 11 樓
客服專線：02-25007718；25007719
24 小時傳真專線：02-25001990；25001991
服務時間：週一至週五上午 09:30-12:00；下午 13:30-17:00
劃撥帳號：19863813 戶名：書虫股份有限公司
讀者服務信箱：service@readingclub.com.tw
城邦網址：http://www.cite.com.tw

香港發行所：城邦（香港）出版集團有限公司
香港灣仔駱克道 193 號東超商業中心 1 樓
電話：852-25086231 或 25086217　傳真：852-25789337
電子信箱：citehk@hknet.com

馬新發行所：城邦（新、馬）出版集團
Cite（M）Sdn. Bhd.（458372U）
41, Jalan Radin Anum, Bandar Baru Sri Petaling,
57000 Kuala Lumpur, Malaysia.
電話：603-90578822　傳真：603-90576622
電子信箱：cite@cite.com.my

ISBN: 978-986-235-440-7
版權所有・翻印必究（Printed in Taiwan）
（本書如有缺頁、破損、倒裝，請寄回更換）

一版一刷：2015 年 4 月
一版二十刷：2022 年 4 月
售價：240 元

© 2004 Daisuke Igarashi. All rights reserved.
First published in Japan in 2004 by Kodansha Ltd., Tokyo.
Publication rights for this traditional Chinese edition arranged through Kodansha Ltd., Tokyo.